漫畫 となりのヘルベチカ

マンガでわかる欧文フォントの世界

歐文字體入門

ASHIYA KUNIICHI

芦谷國一〔著〕　山本政幸〔監修〕　賴庭筠〔譯〕　曾國榕〔審訂〕

U0018876

原點

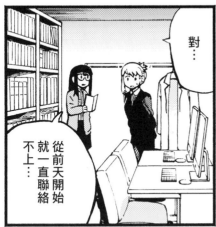

對…

從前天開始
就一直聯絡
不上…

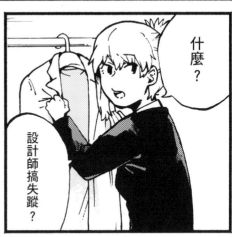

什麼？

設計師搞失蹤？

我聽說
丸栖你會畫畫，
對不對？

可是…

拜託！

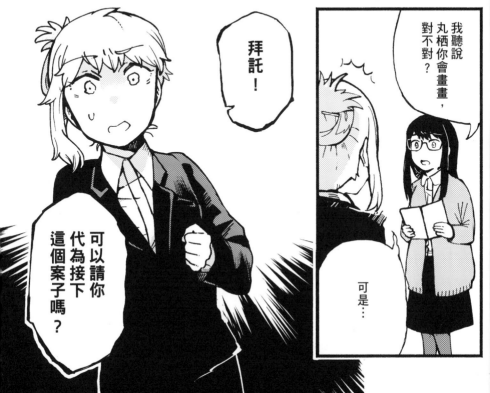

可以請你
代為接下
這個案子嗎？

…要我設計出感覺很誠懇，

又不能太僵硬，

平易近人的商標……

在公司我負責跑業務，

雖然會接觸設計專案內容，但從來不曾親自製作過。

話說回來，「會畫畫」，

又不等於「會設計」。

雖然之前提過我會畫畫，

我們是小公司只有你能幫忙了～

但也只是當興趣偶爾畫畫漫畫而已…

就像你說的，

只要了解我們的特徵就行了吧？

啊，你好。

我的名字是Helvetica

字體!?

!?

!!?

請問您是前來委託的客戶嗎…？

咦？這麼見外？

什麼？

怎麼會…

8

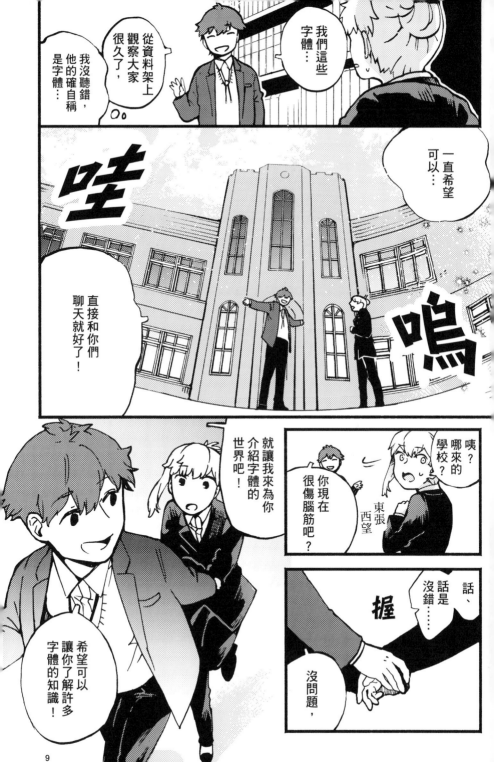

9

歐文字體的主要元素（部位名稱）

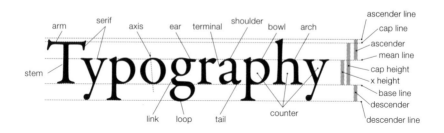

serif襯線 ……… 起筆與終筆的裝飾突起

stem ………… 成為字母主要骨幹的筆劃

arm …………… 橫／斜向延伸出的筆劃

axis …………… 呈現曲線部分傾斜角度的軸線

ear………………g等字母會出現的短突起

terminal……… 強調筆畫末端的部位

shoulder ……… b、h等字母的曲線上方部位

bowl…………… 橢圓形般封閉的曲線

arch ………… 拱形般開放的曲線

link…………… 連結各部位的筆劃

loop ………… 以曲線封住開口的部位

tail ………… 終筆時像尾巴的部位

counter字腔 …以直線、曲線框出的空間

ascender上伸部………… 小寫字母上方的空白部分

ascender line上端線 ……ascender的上端沿線

cap line ……………… 大寫字母的頂端沿線

cap height大寫字高 …… 大寫字母的高度

x height x字高 ……… 小寫字母的高度

mean line主線 ……… 小寫字母的頂端沿線

base line基線 ……… 大寫與小寫字母排

　　　　　　　　　　　列的基準線條

descender下伸部 ……… base line下方的空白部分

descender line下端線 …descender的下端沿線

※本書將歐文字體分為無襯線體Sans-serif、羅馬體Roman、手寫體Script、展示體Display、哥德體Blackletter等5種。歐文字體有許多分類方式，有人將本書歸類於羅馬體的Clarendon、Rockwell，另歸於粗襯線體Slab serif；本書歸類於展示體的Trajan有人說是羅馬體，而Peignot則有人說是無襯線體。

無襯線體

Helvetica

Futura

Gill Sans

Arial

Franklin Gothic

Impact

Frutiger

DIN

Optima

Gotham

無襯線體 Sans-serif 解說／案例

Helvetica

正統好學生，家境富裕、個性爽朗。工作繁重，感覺有些過於忙碌。

Futura

喜愛外太空、個性有些粗線條的小女生。思考時重視理論。

Gill Sans

不愛社交的毒舌眼鏡男。看似完全不為人著想，其實本性良善。

Arial

個性友善、感情豐沛的學弟，對Helvetica抱持著複雜的心理。

Franklin Gothic

值得信任，就像大家的父親一樣。健談，偶爾也會流露調皮的一面。

Impact

發言總是一針見血，令人印象深刻。出乎意料地，和Arial
交情很好。

Frutiger

平易近人，和誰都處得來。個性溫和的都會派。

DIN

認真有禮，和Frutiger一同擔任建築物的導覽員。

Optima

在學校裡經營咖啡館的自由派。性別不明、背景不明的
謎樣人物。

Gotham

一看就知道熱愛電影。沉默寡言卻存在感十足。

Helvetica

運用領域廣泛的字體國王

初次見面

Helvetica……剛才在字體書裡有看到……

對呀。

讓我先自我介紹一下，

我是Helvetica。

簡單來說，Helvetica的意思是「瑞士的」，

人如其名，1957年我出生於瑞士。

哇……

原來你已經60多歲了嗎？

啊……

還好啦～我在字體世界裡還算很嫩的啦！

字體的世界實在是太奇怪了……！

Helvetica問世，是由瑞士的哈斯（Haas）鑄字廠委託字體設計師馬克斯·米丁格（Max Miedinger）和愛德華·霍夫曼（Eduard Hoffmann）設計。當時的委託要求是「仿效19世紀的Grotesque字體，設計一套全新的字體」。

20

歡迎來到「字體研究社」

字體們都在這裡聚會，

大家稱這裡為「字體研究社」。

Helvetica 在社團裡負責的是？

我負責協調大家。

因為大家覺得我……

看起來很穩重，又值得信賴。

擔負重任

哈哈，由我自己這麼說，真是害羞！

走吧

真帥……！

只有帥哥講這些話才不會引起反感…

1950 至 1960 年代，印刷開始運用網格（grid）配置文字與照片──這種做法被稱為「瑞士風格」。從那時起，簡潔又不會過於搶眼的 Helvetica 就一直被廣泛使用至今。

21

何謂「無襯線體Sans-serif」？

你只要把我們想像成學校的社團就好了。

你是不是想了解「Sans-serif」？

是啊。

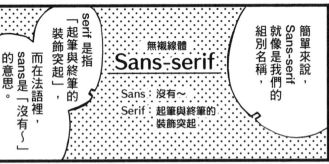

簡單來說，Sans-serif就像是我們的組別名稱，

serif 是指「起筆與終筆的裝飾突起」，而在法語裡，sans是「沒有～」的意思。

無襯線體
Sans-serif

Sans：沒有～

Serif：起筆與終筆的裝飾突起

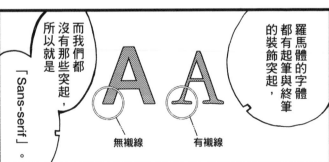

羅馬體的字體都有起筆與終筆的裝飾突起，

而我們都沒有那些突起，所以就是「Sans-serif」。

無襯線 ｜ 有襯線

所以我總是盡可能讓自己的發言「圓融一點」，

如果你覺得有任何不恰當，記得跟我說哦！

咦？那也是字體的重點嗎？

Helvetica 等以直線為主、裝飾較少的字體稱為「Sans-serif」，也就是「無襯線體」。無襯線體的優點在於易認性，即使距離遠，瞬間也能輕鬆辨識，因此適用於標題、看板等處。

Helvetica好厲害

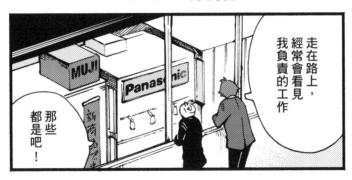

走在路上，經常會看見我負責的工作

那些都是吧！

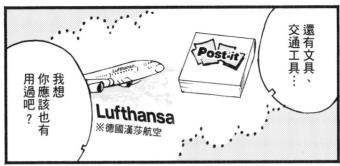

還有文具、交通工具…

我想你應該也有用過吧？

Lufthansa
※德國漢莎航空

Post-it

使用範圍廣泛的 Helvetica 有「世上最受歡迎的字體」之稱。除了 Panasonic、Post-it 等許多企業與商品的商標採用 Helvetica，甚至還有電影以 Helvetica 為題材。

你的工作好多哦…

再來，我還擔任過…

？

Helvetica竟然還有

電影！！

Helvetica

明星字體真命苦

由於 Helvetica 的使用範圍過於廣泛，偶爾會出現爭論。但是正因為被廣泛使用，表示 Helvetica 的確是設計師的好夥伴。

字型大家族

Helvetica！

咦？

我一直在找你～

怎麼了，Futura？

你們家好像來了好多人哦～

是哦，謝啦！

那我先離開囉。

好～那換我來帶她逛一逛囉。

每一種字體可能會有粗體、細體、斜體等外觀稍有不同的類型，而基礎設計相同、外觀不同的字型統稱為「字型家族」（font family）。………

對，我是Futura～出現越來越多字體了…！

咦咦？？

你也是字體嗎？

25

種　　類：無襯線體 Sans-serif
分　　類：新怪誕 Neo-grotesque
製作年分：1957年（Neue Haas Grotesk），
　　　　　1960年更名
設 計 者：馬克斯‧米丁格、
　　　　　愛德華‧霍夫曼
製造公司：瑞士哈斯鑄字廠、
　　　　　德國斯滕佩爾

Helvetica

世界上最受喜愛的經典字體

Helvetica 是 1 9 5 7 年由瑞士哈斯鑄字廠（Haas'sche Schriftgiesserei）發表的字體，當時名為 Neue Haas Grotesk。第二次世界大戰後，瑞士等地開始重新流行 Akzidenz Grotesk（1896）等19世紀時製作的無襯線體。因此哈斯鑄字廠的字體總監愛德華‧霍夫曼（Eduard Hoffmann）決定以此為基礎開發全新的字體，並委託馬克斯‧米丁格（Max MieDINger, 1892-1980）設計。1960年，哈斯鑄字廠母公司——德國斯滕佩爾（Stempel）正式推出字體時，為使名稱有「瑞士」之意，而將其更名為 Helvetica、使其適用於機器鑄排。爾後，Helvetica 逐漸普遍使用於全世界。

與 Akzidenz Grotesk 相比，Helvetica 的 x height（x 字高，小寫字母的高度）較高、counter（字腔，以直線、曲線框出的空間）較寬，而「C」、「S」等字母的尾端呈水平直線。此外，Helvetica 的字距較窄，不僅可以有效率地組合字母，也非常適合製作成必須放大、縮小的商標。由於字體本身並不搶眼，彷彿就像是無色透明的水，運用範圍廣泛——可以說是 20 世紀最具代表性的無襯線體。日本包括 Panasonic 等大企業的商標都使用 Helvetica，許多人對這字體都很熟悉。

ABCDEFGHIJ
KLMNOPQRS
TUVWXYZ
abcdefghijklmn
opqrstuvwxyz
0123456789

Helvetica Regular

Helvetica 運用案例

Panasonic（電器廠商）

Post-it®（可再貼便條紙）

Lufthansa（德國漢莎航空公司）

Futura

追求機能美的幾何學造型

經過一百年仍歷久彌新

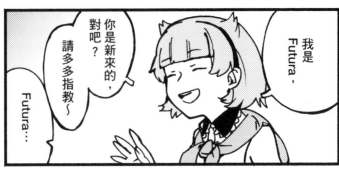

我是Futura，

你是新來的，對吧？

請多多指教～

Futura…．

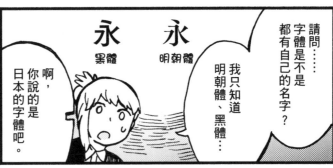

請問……字體是不是都有自己的名字？

我只知道明朝體、黑體…

啊，你說的是日本的字體吧。

永 明朝體

永 黑體

每一種字體都是很棒的作品哦！

為了分辨字體是由誰設計、概念為何，所以需要不同的名字。

像是我的名字Futura就有「未來」的意思。

不過那時候的人一定沒有想到，取名為「未來」的字體竟然可以活躍將近一百年！

比剛才那個人還要老！

Futura 是 1927 年，由任教於──位於慕尼黑的──德國書籍印刷學校的保羅・倫納（Paul Renner）設計。設計理念為運用幾何學，設計出符合「全新時代精神」的字體。

30

運用幾何學的設計

我聽Helvetica說

你在煩惱要怎麼設計商標嗎？

對，很突然的任務…

真辛苦～

我們會幫你的，

有不懂的地方都可以問我……

咦？

Futura 的幾何學造型就像是用尺和圓規畫出來的，包括接近正圓的文字、小寫 u 和大寫 U 長得一樣

這張海報要往左挪5毫米才行

撕下

貼貼貼

等等，都與同時代的包浩斯追求「理性的機能美」的教育理念相符。

啊哈哈不好意思，我很在意這種事。

嗯…

…

算是一種強迫症嗎？

最大的優點是乾淨俐落

啊，對了，

其實丸栖我負責的衣服哦！

我也穿過負責的衣服哦！

咦？

早安

雖然我還搞不清楚這是怎麼一回事⋯⋯

說不定可以學到很多⋯⋯

不過可以像這樣和字體聊天。是可遇而不可求的機會吧！

Futura，請問⋯⋯

你覺得自己的魅力是什麼？

我的魅力嗎？

像是和其他字體的不同點？

嗯，應該是乾淨俐落吧？

還有，雖然很樸素，卻沒有人可以模仿⋯⋯

Futura 就像圖形，以圓形與直線的組合呈現高級與乾淨俐落的感覺。時裝、化妝品、汽車等廠商都曾使用 Futura 來製作商標，而具代表性的案例包括服飾品牌「Supreme」等。

太空船使用的字體

這裡就是無襯線體的大樓。

到了，

這裡有無襯線體各自的社辦空間，成員

供社員們盡情使用～

Futura的背包圖案是太空船呢！

嗯？對啊～

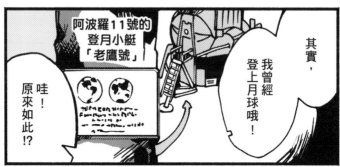

其實，我曾經登上月球哦！

阿波羅11號的登月小艇「老鷹號」

哇！原來如此!?

還發表過宣言：「我們代表全人類…」

那時候真是太青春了～

好、好帥哦！

人類史上第一次登上月球的太空船為阿波羅11號，而當時的登月小艇「老鷹號」（Eagle）也使用了這個字體寫著：「HERE MEN FROM THE PLANET EARTH FIRST SET FOOT UPON THE MOON JULY 1969, A.D.」（謹此記錄來自地球的人類於1969年7月登上月球）。

有一點粗線條

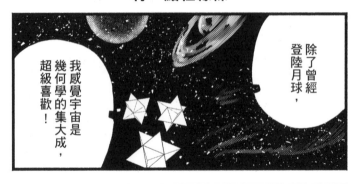

除了曾經登陸月球，

我感覺宇宙是幾何學的集大成，超級喜歡！

所以我就開始收集宇宙圖案的商品⋯

⋯咦？

為什麼我要背著背包呀？

嗯？

我以為你要去哪裡⋯

沒有欸。

我以為你等一下要去哪裡⋯

不好意思，嚇到你了吧？

Futura很有禮貌，但有一點粗線條⋯

考慮到視覺效果，Futura有一些特徵，像是大寫 O 不是正圓形、橫向筆畫比較細，以及 b、d 等橢圓形的曲線與其他筆畫連接的部分也比較細等等。這些視覺微調整後的特徵細節，讓看似完美幾何圖形的 Futura 字母設計，更加容易被辨識。

34

國家特質？

Helvetica 來自瑞士、Futura 來自德國…

是不是應該留意一下不同國家的字體？

什麼意思？

字體的重點應該是設計吧！

哇！

比如說當你要去義式料理餐廳用餐，

你不會刻意選擇義大利生產的服裝，而是會選擇符合那間餐廳風格的服裝吧？

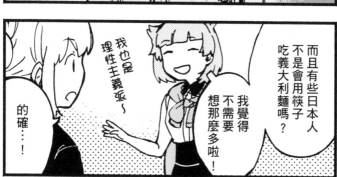

而且有些日本人不是會用筷子吃義大利麵嗎？

我覺得不需要想那麼多啦！

我也是理性主義派～

的確…！

字體會受到當時的流行與文化影響，但字體不會只有一個國家使用。我們只要根據場合，挑選適合的字體即可。

種　　類：無襯線體 Sans-serif
分　　類：幾何 Geometric
製作年分：1927年
設 計 者：保羅‧倫納
製造公司：德國鮑爾鑄造廠

Futura

最大的魅力在於幾何學的造型美

1920年代，因德國藝術與建築學校「包浩斯」設立，歐洲開始流行現代設計。Futura 就是在此背景下設計的無襯線體。設計 Futura 的保羅‧倫納（Paul Renner, 1878-1956）是畫家、字體設計師，也是印刷研究者。1924年，他受德國鮑爾鑄造廠委託，開始製作 Futura 的原圖；1927年，他完成以尺和圓規畫出來的無襯線體。

爾後，Futura 字體家族陸續新增斜體、粗體等類型。1933年，納粹政權堀起，倫納因身為共產主義者而遭逮捕並解除教職。爾後，倫納便在日內瓦專心從事繪畫、執筆等活動。

「現代字體」Futura 兼具幾何學的機能美、能輕鬆辨識的易認性，輸出至美國等各地，成為世界知名的字體。

ABCDEFGHIJ KLMNOPQRS TUVWXYZ abcdefghijklmn opqrstuvwxyz 0123456789

Futura Std Medium

Futura 運用案例

Supreme（美國的時裝品牌）

Gill Sans

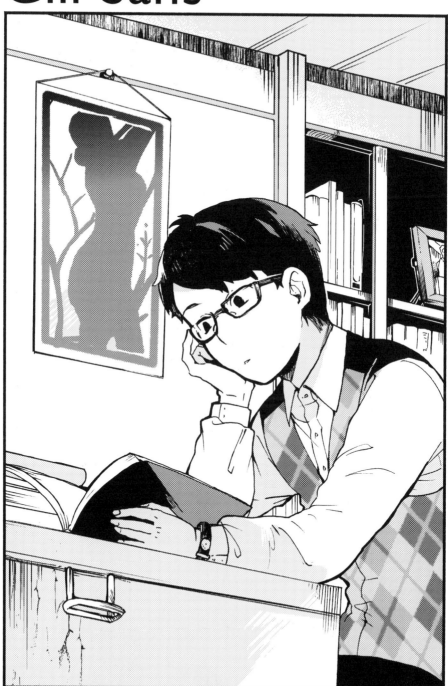

融合傳統造型與現代個性

有點不留情面

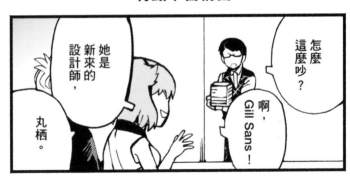

她是新來的設計師，丸栖。

怎麼這麼吵？

啊，Gill Sans！

我想讓她更了解我們～

…嗯，她不認識字體，可以當設計師嗎？

嗚…

無妨，不要來煩我就好了。

不好意思…

他…感覺好嚴格哦…

嗯～老樣子啦，他一直都是那樣。

…… Gill Sans 的骨架參考了古羅馬時期碑文的大寫字母、中世紀時統一的小寫字母等古典羅馬體。

40

人文風格？

別看他那樣，他可是「人文風格」哦～

啊，不是什麼什麼風格主義的那種什麼風格哦？

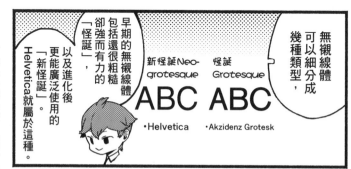

無襯線體可以細分成幾種類型，

早期的無襯線體包括還很粗糙卻強而有力的「怪誕」，以及進化後更能廣泛使用的「新怪誕」，Helvetica就屬於這種。

新怪誕Neo-grotesque
ABC
·Helvetica

怪誕Grotesque
ABC
·Akzidenz Grotesk

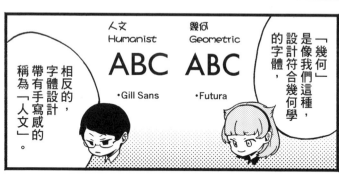

「幾何」是像我們這種，設計符合幾何學的字體，

相反的，字體設計帶有手寫感的稱為「人文」。

人文 Humanist
ABC
·Gill Sans

幾何 Geometric
ABC
·Futura

：：所以可以請你幫我把這份資料交給他嗎？

你沒問題的！

咦？騙人！我不行啦！

無襯線體主要可以細分為四種類型。其中，Gill Sans 有「人文無襯線體」之稱。包括小寫 g 在無襯線體裡是很少見的雙層結構等，設計帶有手寫感。

由英國的雕刻家製作

Gill Sans 由英國知名雕刻家艾里克‧吉爾（Eric Gill）設計。除了 Gill Sans，他還設計了 Perpetua、Joanna 等讓人聯想到古代碑文的羅馬體。

影響力不容小覷

剛才我聽Futura說了，

他為自己的功績感到很自滿

Gill Sans是足以代表人文風格的字體。

嗯，算是吧。

我在1928年問世…

那陣子很多相同類型的字體受到我的影響。

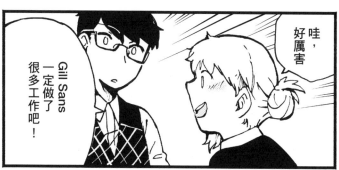

哇，好厲害

Gill Sans一定做了很多工作吧！

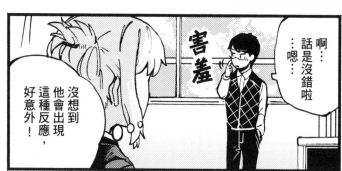

啊…話是沒錯啦…嗯…

害羞

沒想到他會出現這種反應，好意外！

Gill Sans 的造型雖然傳統，但易認性優異，是無襯線體的先驅。比如說小寫 r，Gill Sans 雖然是無襯線體，縱向筆畫與橫向筆畫的粗細卻相差甚遠。

英國紳士

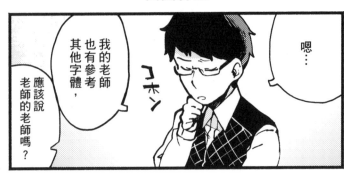

嗯…

我的老師也有參考其他字體，應該說老師的老師嗎？

他是名為愛德華·約翰史東的字體設計師。

他設計的「Johnston」運用於倫敦的地下鐵與公車，十分受歡迎。

Johnston和我很像。

如果有機會，不妨去那裡看一看。

哇～

Gill Sans好親切哦！

那…那些不都是你想問的事情嗎？

原來他也有充滿人性的一面…

我非常想知道啊！

愛德華·約翰史東（Edward Johnston）設計的字體運用於倫敦地下鐵等大眾交通工具，而其學生艾里克·吉爾設計的Gill Sans除了是英國廣播公司「BBC」的標準字體＊，也運用於時裝品牌「MARGARET HOWELL」等商標。由此可知，Gill Sans可以說是「很英國」的字體。

＊標準字體：決定企業形象的字體

44

其實很溫柔…！？

全家便利商店的商標字體使用 Corinthian，而此字體亦受到 Gill Sans 的影響。Gill Sans 大寫字母的大方造型、小寫字母的溫暖線條，都是 Gill Sans 至今仍非常受歡迎的原因。

種　　類：無襯線體 Sans-serif
分　　類：人文 Humanist
製作年分：1928年
設 計 者：艾里克·吉爾
製造公司：英國蒙納公司

Gill Sans

硬派但很溫暖，充滿人性的字體

Gill Sans 是 1928 年誕生於英國的無襯線體，設計十分現代。設計 Gill Sans 的艾里克·吉爾（Eric Gill, 1882-1940）是一名雕刻家，在英國東薩塞克斯郡迪奇陵村與夥伴一同建立藝術家社群。吉爾鑽研建築後，曾師從設計師愛德華·約翰史東（Edward Johnston, 1872-1944），而擅長雕刻墓碑。當時英國蒙納公司（Monotype）以自動植字機而為人所知，蒙納公司的史丹利·蒙里森（Stanley Morison, 1889-1967）某天留意到吉爾於休養期間為布里斯托書店設計的招牌後，吉爾才因而決心投入字體設計。Gill Sans 背後蘊涵了約翰史東的教導、古羅馬皇帝圖拉真墓碑*的大寫字母與幾何學的結構，是堪稱「人文風格」的美麗無襯線體。

1930 年代，Gill Sans 成為鐵路公司 LNER（倫敦東北鐵路）的專用字體，運用於海報、時刻表、車票等處，是企業標準字體的先驅。現在，Gill Sans 仍是 BBC 的標準字體，是英國的象徵。

＊為紀念圖拉真皇帝在達契亞戰爭中取得勝利而建，當時只有 23 種字母，該碑文使用了 19 種，可謂「所有字體的起源」。

ABCDEFGHIJ KLMNOPQRS TUVWXYZ abcdefghijklmn opqrstuvwxyz 0123456789

Gill Sans Std Regular

Gill Sans 運用案例

BBC（英國廣播公司）

MARGARET HOWELL（英國時裝品牌）

Tommy Hilfiger（美國時裝品牌）

Arial

追尋自我定位的字體

缺乏自信的Arial

Arial 是 1 9 8 2 年由字體設計師羅賓‧尼可拉斯（Robin Nicholas）、派翠西亞‧桑德斯（Patricia Saunders）開發的字體。由於 Arial 與 Helvetica 有許多共通點，這種可以互相替代的概念引發了許多討論。

代號是「Sonoran」

Arial 是 1980 年代搭載於 IBM 的雷射印表機「BITMAP」的字體，一開始名為「Sonoran Sans Serif」。1992 年，Arial 獲選為 Windows 3.1 的核心字型而為人所知。

Helvetica不了解Arial的心情

Arial 問世於 Helvetica 誕生的 25 年後，且兩種字體的寬度完全相同。此外，Helvetica 還有其他寬度不同但造型一模一樣的替代字體。

關鍵在於斜面

若要分辨是 Helvetica 還是 Arial，可以觀察各筆畫的頭尾。Helvetica 各筆畫的頭尾通常是水平面或垂直面，而 Arial 各筆畫的頭尾是斜面。包括大寫 R 的底部形狀、G 的縱向筆畫是否向下突出等，都可以很輕鬆地分辨是 Arial 還是 Helvetica。

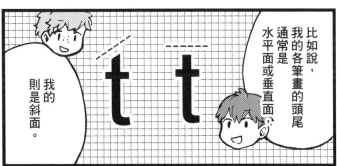

尋找自己的風格

由於 Arial 一開始就設定要運用於低解析度列印，因此特別強調電腦螢幕上的易認性。比如說為了方便辨識，Arial 小寫 a、c 的開口都比較寬。

替代字體由誰決定？

話說回來，為什麼需要替代字體呢？

Helvetica如果知道，應該會嚇一跳吧？

因為最近數位字型成為主流，

因此需要將字體數位化為電腦用的軟體格式。

Arial
ABCDEFGHIJKLMN
abcdef…

字體 typeface：
以固定規則設計並具有一致性的文字風格。

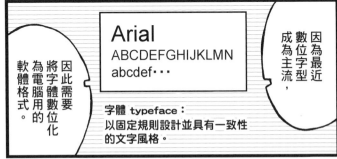

創造一套全新的字體，與將其他公司擁有的字體數位化…

兩者的成本差不多。

數位化

活字 ---→ O

OOO.OTF

字型 font：
將字體製作為可供排版運用的產品（最初為實體活字，現在主流為數位字型）。

因此而誕生的我，出生背景很複雜…

希望有一天可以獲得大家的肯定

字體的裝飾、筆畫的強弱等元素如果沒有獨創性、藝術性，就不符合著作權的條件，程式本身就符合著作權的條件。然而一旦字體轉變為電腦上使用的數位字型，將會影響到使用字體時是否需要付費申請授權。

＊是否符合著作權的條件，因此會有許多替代字體。

55

種　　類：無襯線體 Sans-serif
分　　類：新怪誕 Neo-grotesque
製作年分：1982年
設 計 者：羅賓·尼可拉斯、
　　　　　派翠西亞·桑德斯
製造公司：英國蒙納公司

Arial

與 Helvetica 十分相似的「替代字體」

Arial 由隸屬於英國蒙納公司（Monotype）的羅賓·尼可拉斯（Robin Nicholas）與派翠西亞·桑德斯（Patricia Saunders）設計，相較之下是很年輕的無襯線體。18歲就進入蒙納公司的尼可拉斯於 1982 年就任文字設計部長，與育嬰假於同年結束的工程師桑德斯一同創作無襯線體。一開始，他們將搭載於 IBM 的雷射印表機「BITMAP」的字體命名為「Sonoran Sans Serif」，爾後才改稱 Arial。1992 年，Arial 獲選為 Windows、Mac 的系統內建字型，並就此成為全世界最普及的字體。

Arial 的基礎結構是比較老的無襯線體風格──怪誕（Grotesque），而除了沒有如鳥類尖爪般的 G、尾巴長長的 R、沒有尾巴的 a、筆畫頭尾呈斜面的 t，Arial 與 Helvetica 十分相似。由於兩者寬度相同，以 Helvetica 排版的文章可以直接用 Arial 取代且版面格式不會跑掉，因此 Arial 就像是 Helvetica 的「替代字體」──而此概念在設計師之間引發了激烈的討論。

ABCDEFGHIJ
KLMNOPQRS
TUVWXYZ
abcdefghijklmn
opqrstuvwxyz
0123456789

Arial Regular

Arial 運用案例

包括Windows、Mac等，許多電腦都搭載了Arial。

Franklin Gothic Impact

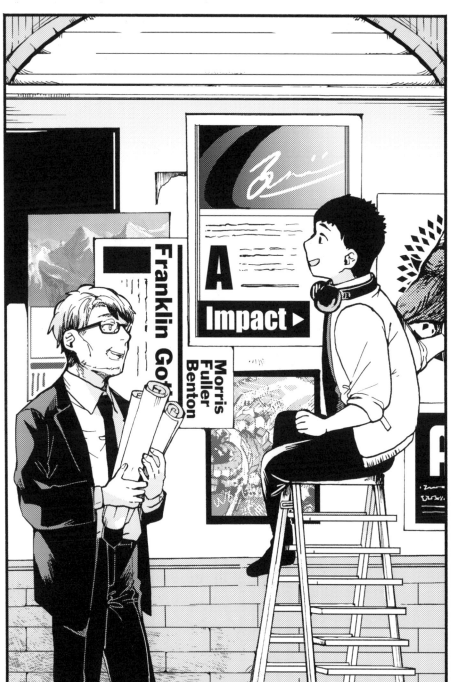

可靠的Franklin Gothic

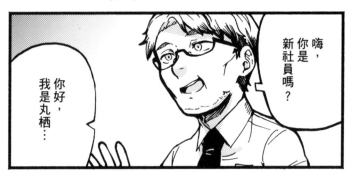

嗨，你是新社員嗎？

你好，我是丸栖…

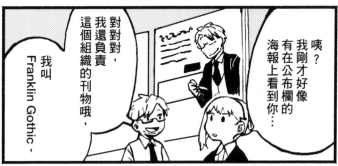

咦？我剛才好像有在公布欄的海報上看到你…

對對對，我還負責這個組織的刊物哦，我叫Franklin Gothic，

我比大家早一些出生，所以便擔任顧問…

咦？等一下哦，

Impact，你怎麼拿這麼多東西，需要幫忙嗎？

哇，好啊！

與其說是顧問，更像是爸爸一樣吧？

Franklin Gothic 是 1900 年代初誕生於美國的字體。原本設計 Franklin Gothic，是為了運用在報章雜誌的標題、頭條等處。後來與較晚問世的 News Gothic，一同引領無襯線體的發展。

爸爸，加油！

啊，難道你是早期的無襯線體？我記得好像是怪誕風格？

哇！你知道好多哦！

當時我們有一項任務，

要在報章雜誌、宣傳廣告等處，利用有限的空間傳達引人注意的資訊。

因此同年代的字體

稜稜角角、又很多話，

大家覺得那種稜稜角角的模樣特立獨行，於是有了「怪誕」的稱號。

不過聊天之後，會覺得我們很好相處吧？

是這樣沒錯…

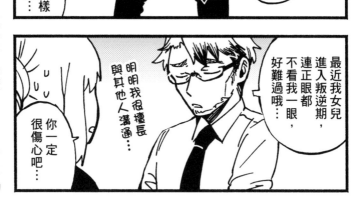

最近我女兒進入叛逆期，連正眼都不看我一眼，好難過哦…

明明我很擅長與其他人溝通…

你一定很傷心吧…

Franklin Gothic 之所以問世，是因為當時報章雜誌、宣傳廣告的需求日益提升。Franklin Gothic 的縱長造型能在有限的空間裡配置較多的文字。儘管 Franklin Gothic 在無襯線體裡算是歷史悠久的類型，在現代仍很活躍。

雄心壯志的Impact

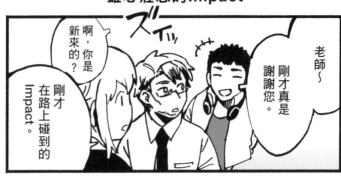

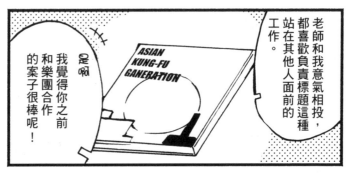

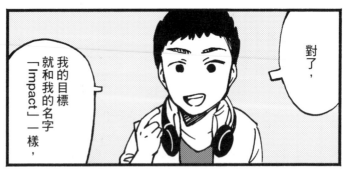

分類為新怪誕的 Impact 造型縱長，與為了運用於標題而設計的 Franklin Gothic 理念相似。同時，Impact 的筆畫比較粗，十分醒目。

鴨子划水

請問丸栖你⋯

聽過「系統內建字型」嗎？

內建⋯？

嗯，作業系統的內建字型，

預設搭載在電腦裡。

windows

mac OS

Linux

一如 Helvetica 的替代字體 Arial，Impact 也是 Windows 搭載的系統內建字型。儘管許多設計師使

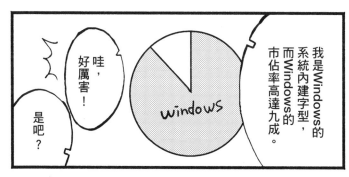

我是Windows的系統內建字型，而Windows的市佔率高達九成。

哇，好厲害！

是吧？

windows

用 Mac，但就普及率來說，Windows 的系統內建字型還是領先。

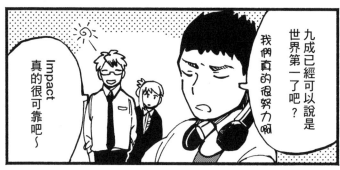

九成已經可以說是世界第一了吧？

我們真的很努力啊

Impact 真的很可靠吧～

Franklin Gothic

種　　類：無襯線體 Sans-serif
分　　類：怪誕 Grotesque
製作年分：1902年
設 計 者：莫里斯‧富勒‧班頓
製造公司：美國聯合字型公司

Impact

種　　類：無襯線體 Sans-serif
分　　類：新怪誕 Neo-grotesque
製作年分：1965年
設 計 者：喬佛瑞‧李
製造公司：英國史蒂芬生‧布萊克公司

筆畫粗且醒目的代表字體

Franklin Gothic 是由美國的字體設計師莫里斯‧富勒‧班頓（Morris Fuller Benton, 1872-1948）設計的無襯線體。19世紀後半南北戰爭後成為工業大國的美國統整了23間活字鑄字廠，建立美國聯合字型公司（ATF, American Type Founders）。當時班頓就任ATF首位設計部長。除了整理各活字鑄字廠的遺產，他也參考歐洲的「怪誕」（Grotesque），於1902年設計了Franklin Gothic。

Franklin Gothic 的 a、g 與羅馬體一樣，採取雙層結構。紐約現代藝術博物館（MoMA）商標使用的 MoMA Gothic，即是 Franklin Gothic 於 2004 年數位化的字型。

Impact 是由位於英國工業都市雪菲爾（Sheffield）的老牌活字鑄字廠史蒂芬生‧布萊克（Stephenson Blake）於 1965 年發表的無襯線體。特徵為造型縱長、x 字高較高、上伸部與下伸部較短，由於筆畫粗、字距密而十分醒目。

設計 Impact 的喬佛瑞‧李（Geoffrey Lee, 1929-2005）當時於廣告公司彭伯頓（Pembertons）擔任總監，而他設計 Impact 是為了使廣告標題「可以讓人留下深刻的印象，並對人產生影響」。

ABCDEFGHIJ
KLMNOPQRS
TUVWXYZ
abcdefghijklmn
opqrstuvwxyz
0123456789

Franklin Gothic Std
No. 2 Roman

ABCDEFGHIJ
KLMNOPQRS
TUVWXYZ
abcdefghijklmn
opqrstuvwxyz
0123456789

Impact Regular

Franklin Gothic 運用案例

MoMA（紐約現代藝術博物館）※使用數位化後的MoMA Gothic

Impact 運用案例

ASIAN KUNG-FU GENERATION（日本樂團「亞細亞功夫世代」的官方商標）

Frutiger　　　DIN

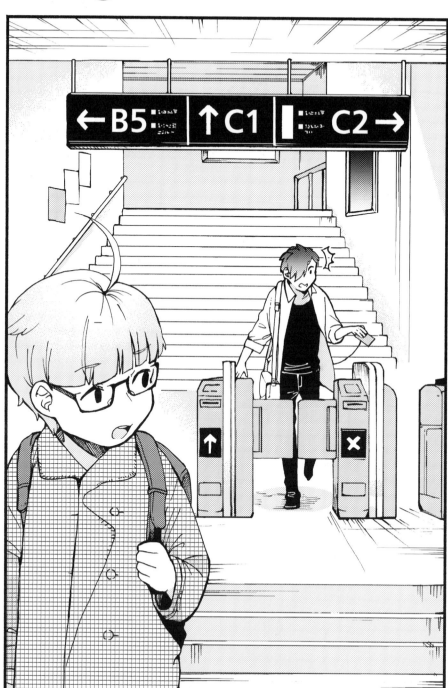

字體引水人

INFORMATION

68

負責協調事務的Frutiger

我只要看見迷路的人，就會忍不住問一下。

抱歉抱歉，剛才嚇到你了嗎？

你不是壞人了…

我知道

問卷？

啊，好。

Frutiger，追加的問卷送來了。

啊，這個是

關於之後要製作的標示，我問了無襯線體們的意見，

結果大家意見都不一樣，好難統整啊…

原來他這麼辛苦…

消沉…

我覺得可以增加一些圖形～

圖弱點感覺比較平易近人吧

幾何

新怪誕

Frutiger 為瑞士字體設計師阿德里安‧弗魯提格（Adrian Frutiger）為設計機場指標而於 1960 年代末期製作的字體，並於 1976 年對外發表。Frutiger 的分類為人文，易認性提升許多。

謙恭有禮的DIN

DIN 是 1931 年由德國標準協會發表的字體。一開始 DIN 是德國為統一工業規格而設計，一直到最近才運用於設計領域。DIN 窄長而少有裝飾的造型，給人冷靜的印象。

為人們指路的強大夥伴

這張是這裡的導覽圖。

哇！謝謝你們！

如果迷路了，歡迎隨時來找我們哦！

我們很習慣為人們指路。

……我還是很想直接帶她去目的地呢。

謝謝！

這一定是職業病吧。

由於 Frutiger、DIN 易認性優異，日本 JR 車站、京濱急行電鐵與東京地下鐵月台都選用 Frutiger，而京成電鐵月台則選用 DIN。此外，UNIQLO 的商標也與 DIN 的結構類似。

算了，反正我們常在外面晃，隨時都會再遇到啦！

忘了問她公司離哪一站最近～

你這樣很像跟蹤狂欸。

種　　類：無襯線體 Sans-serif
分　　類：人文 Humanist
製作年分：1976年
設 計 者：阿德里安・弗魯提格
製造公司：英國萊諾公司

Frutiger

種　　類：無襯線體 Sans-serif
分　　類：幾何 Geometric
製作年分：1931年
製造公司：德國標準協會

DIN

易認性優異，而能瞬間判讀的常見字體

1970年，瑞士字體設計師阿德里安・弗魯提格（Adrian Frutiger, 1928-2015）受託設計位於巴黎市郊魯瓦西的戴高樂機場的指標。當時他設計的無襯線體，就是1976年發表的 Frutiger。儘管無襯線體家族當時已有21種字體，且傑作 Univers 才剛於1957年問市，但 Frutiger 並不拘泥於「怪誕」（Grotesque）。Frutiger 講究易認性，即使是在傾斜、昏暗的地方都能輕鬆辨識。

DIN（Deutsches Institut für Normung 或 Deutsche Industrie Normen 縮寫）是德國標準協會為統一工業規格而製作的無襯線體。1931年發表的第1代 DIN 1451 可以利用稿紙、尺和圓規重現，瞬間判讀性高而可被機器辨識。DIN 1451 廣泛運用於道路指標、汽車車牌、工程圖與技術文件等處，數位化後也建立了龐大的字體家族。到了現代，在設計領域也很受歡迎。

72

ABCDEFGHIJ
KLMNOPQRS
TUVWXYZ
abcdefghijklmn
opqrstuvwxyz
0123456789 Frutiger LT Std 55 Roman

ABCDEFGHIJ
KLMNOPQRS
TUVWXYZ
abcdefghijklmn
opqrstuvwxyz
0123456789 DIN 1451 Std Mittelschrift

Frutiger 運用案例
法國戴高樂機場指標
日本京濱急行電鐵、都營地下鐵、東京地下鐵月台站名
DIN 運用案例
2020東京奧運會徽

Optima

具備雅致曲線美的字體

無襯線羅馬體？

Optima 是德國字體設計師赫爾曼·察普夫（Hermann Zapf）於 1958 年發表的字體。由於受到義大利碑文的影響，因此 Optima 的造型優美而古典，有「無襯線羅馬體」之稱。

奢華而高雅

Optima 的縱向筆畫與橫向筆畫粗細差距甚大，這樣的對比其實更像是羅馬體。由於受到古典造型的影響，因此 Optima 大寫 M 的「衣擺」十分寬敞，給人偏女性而奢華的印象。

有許多忠實顧客

這個送你。Optima！

哇！謝啦。

哇，是Godiva巧克力呢！

大家一起享用吧！

顧客在外面看到我的作品，就會送來給我做紀念。

除了Godiva巧克力，你還有收過什麼禮物嗎？

嗯…最貴的應該是車子吧！

車子！

由於 Optima 有一股高雅的感覺，包括巧克力品牌 Godiva 的商標、汽車廠商 Aston Martin 等，都是以 Optima 為基礎設計而成。

融入日常的字體們

其實很多顧客
會反映

在外面看到
我的作品，

哦？

可能是因為
我在無襯線體裡
算是比較好辨認的？

的確～

衣襬
較寬的
「M」

和羅馬體
很像的
「O」

上方有些
內凹的
「f」

Optima 有「適當性」的意思。日本購物中心 Lumine 的商標也使用 Optima，十分適合以簡單的造型呈現優美而偏女性的感覺。

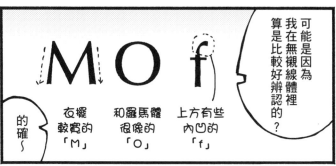

這麼一說，
我的化粧包
也是⋯

作品能融入
大家的生活，
是我的榮幸。

MARY QUANT

MARY QUANT

你下次有看到
再跟我說～

真的
很開心

沒問題，
一定！

種　　類：無襯線體 Sans-serif
分　　類：人文 Humanist
製作年分：1958年
設 計 者：赫爾曼·察普夫
製造公司：德國斯滕佩爾

Optima

具優美感而適用於標題、內文的萬能字體

Optima 的古典造型有「無襯線羅馬體」之稱，而分類於比較柔和的人文。抑揚頓挫的筆畫末端緩緩拉寬，是感覺像有襯線的無襯線體。而且適用於標題、內文，可以說是萬能字體。

Optima 的設計師赫爾曼·察普夫（Hermann Zapf, 1918-2015）年輕時是石版技師，受到魯道夫·科赫（Rudolf Koch, 1876-1934）、愛德華·約翰史東（Edward Johnston, 1872-1944）的影響，自學歐文書法（Calligraphy）。1947 年察普夫成為德國斯滕佩爾（Stempel）的總監，而於 1950 年發表 Palatino、1952 年發表 Melior。爾後受到義大利佛羅倫斯聖十字聖殿約 1530 年的墓碑碑文的影響，同時融入書法藝術，花費 6 年的時間才完成 Optima 的設計。現在由於巧克力品牌 Godiva、日本購物中心 Lumine 使用而為人所知。

ABCDEFGHIJ KLMNOPQRS TUVWXYZ abcdefghijklmn opqrstuvwxyz 0123456789

Optima Regular

Optima 運用案例

Aston Martin（英國汽車廠商）

Godiva（比利時巧克力品牌）

Lumine（日本購物中心，大多與車站結合）

Gotham

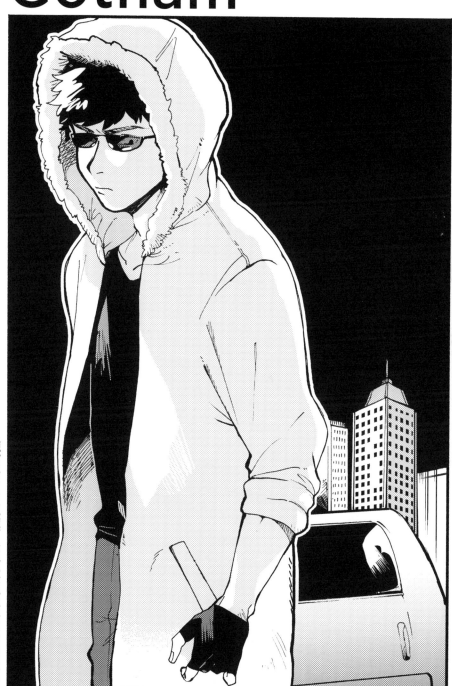

強而有力並讓人感覺值得信賴的字體

在夢中相會

Gotham 是 2000 年製作的字體，常見於企業、電影等商標。包括在音樂串流平台「Spotify」、電影《全面啟動》（Inception）、《經典老爺車》（Gran Torino）上，都可以見到 Gotham。

硬漢Gotham

謝謝你救了我，

請問⋯你的名字是？

我是Gotham，

雜誌出身，經常承接電影、海報等工作。

遞上

GQ

啊，是男性雜誌！

不過⋯你可能對我印象不深。

YES WE CAN

還有這個。

這不是選舉海報嗎!?

Gotham 由美國字體設計師托拜厄斯・弗里爾─瓊斯（Tobias Frere-Jones）製作，過去男性時尚雜誌《GQ》擁有獨占使用權。獨占使用權失效後，Gotham 出現在貝拉克・歐巴馬於 2008 年參選總統時的海報上，並從此為人所知。

在紐約大受歡迎

雜誌、選舉海報……

感覺美國是你的故鄉呢。

啊，或許可以這麼說。

對我來說，紐約是非常重要的地方。

我雖然現在也有承接其他國家的工作，但美國充滿了過去的回憶。

啊，難怪……

美國可以隨身攜帶槍枝，

我來日本後，就換成這個了

不然感覺會很危險……

砰

你人真好……

Gotham 的靈感來自紐約街頭的招牌與牆面書寫的文字，且字體家族龐大。由於 Gotham 給人扎實、強而有力的印象，可以說是現代最具代表性的幾何無襯線體。

新時代的無襯線體

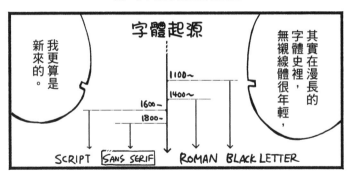

字體起源

SCRIPT　SANS SERIF　ROMAN　BLACK LETTER

1100～
1400～
1600～
1800～

其實在漫長的字體史裡，無襯線體很年輕，

我更算是新來的。

如果未來在哪裡相遇，還請多多指教

嗯，一定！

…啊！

咦？我剛才睡著了嗎？

………… Gotham 是近期才加入無襯線體的字體。從 Gotham 的外觀就可以看出，無襯線體越來越注重易讀性、視認性——這表示字體的造型會隨著人們的需求而改變。

種　　類：無襯線體 Sans-serif
分　　類：幾何 Geometric
製作年分：2000年
設 計 者：托拜厄斯・弗里爾-瓊斯
製造公司：美國Hoefler & Frere-Jones

Gotham

充滿活力、自信，感覺「非常美國」的無襯線體

Gotham 是 2000 年由男性時尚雜誌《GQ》委託美國字體公司 Hoefler & Frere-Jones 設計的無襯線體。當時字體設計師托拜厄斯・弗里爾—瓊斯（Tobias Frere-Jones, 1970-）帶著相機造訪紐約，觀察大街小巷的招牌、青銅門牌、奠基石銘文等文字。尤其是長途巴士總站的招牌，使他獲得許多靈感。此外，Gotham 與瑞士的 Helvetica、德國的 Grotesque、法國的 Art Deco 不同，是一種充滿活力、自信且感覺「非常美國」的無襯線體。

Gotham 是以尺和圓規畫出來的，結構屬於幾何無襯線體，易認性高且乾淨俐落。2008 年，貝拉克・歐巴馬（Barack Obama）參選美國總統時的所有文宣都使用 Gotham，向選民明確傳達該陣營的口號。

ABCDEFGHIJ KLMNOPQRS TUVWXYZ abcdefghijklmn opqrstuvwxyz 0123456789

Gotham Medium

Gotham 運用案例
GQ（於美國創刊之男性時尚雜誌）
Spotify（瑞典音樂串流平台）
INCEPTION（2010年上映的電影《全面啟動》）
GRAN TORINO（2008年上映的電影《經典老爺車》）
CHANGE（2008年貝拉克・歐巴馬參選美國總統之口號）

無襯線體Sans-serif解說

無襯線體是指起筆與終筆沒有襯線的字體。

大部分無襯線體的筆畫粗細均一。與有襯線的羅馬體相比，無襯線體的易認性高，適用於標題或導覽圖等需要強調文字的情況。然而當文章一長，無襯線體的易認性也會下滑。

令人意外的是，其實無襯線體19世紀才出現，歷史並不長。目前無襯線體主要分為4類。

怪誕（Grotesque）
最早期的無襯線體。
給人粗糙卻強而有力的印象。
例：Akzidenz Grotesk、Franklin Grotesk

ABC123
Franklin Gothic

人文（Humanist）
保留襯線體色彩的無襯線體。
比較柔和且充滿人性。
例：Gill Sans、Frutiger

ABCI23
Gill Sans

新怪誕（Neo Grotesque）
由怪誕（Grotesque）發展而來。
廣泛運用且給人現代的印象。
例：Helvetica、Univers

ABC123
Helvetica

幾何（Geometric）
具備幾何學結構的無襯線體。
造型簡約。
例：Futura、Gotham

ABC123
Futura

無襯線體與羅馬體之差異

Helvetica

無襯線體沒有襯線。遠遠看也很顯眼，適用於標題。

Times New Roman

羅馬體有襯線。即使文字比較小，也能輕鬆辨識，適用於內文。

無襯線體 Sans-serif 運用案例

Helvetica

Panasonic

Panasonic（電器廠商）　　　　　　　　　　　　　圖片來源：Panasonic

Optima

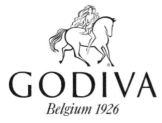

Godiva（比利時巧克力品牌）　　　　　　　　　　圖片來源：Godiva Japan

Optima

LUMINE

Lumine（日本購物中心，大多與車站結合）　　　　圖片來源：Lumine

Frutiger

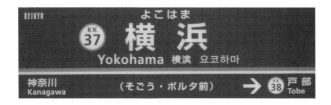

京濱急行電鐵「橫濱站」月台站名
Yokohama、KK37的部分使用Frutiger

羅馬體

Caslon

Garamond

Times New Roman

Bodoni

Didot

Clarendon

Rockwell

Centaur

Jenson

羅馬體 Roman解說／案例

Caslon

為人穩健、可靠的姊姊，偶爾會少根筋。

Garamond

從法國來的千金小姐。與Caslon是跨國界的忘年之交。

Times New Roman

刀子嘴、 豆腐心。 感覺和Gill Sans有點像？

Bodoni

擅長炒熱氣氛的時尚女王，也有非常強韌的一面。

Didot

Bodoni的朋友， 奢華而高雅。 經常被誤認為Bodoni的親戚。

Clarendon

任何事都能迎刃而解的能幹女子，喜歡與大家共度歡樂時光。

Rockwell

Clarendon 的學妹，個性溫和、受小朋友歡迎。

Centaur

Jenson 的雙胞胎姊姊。 充滿神祕感的美術館派。

Jenson

Centaur 的雙胞胎妹妹。 沉穩、 踏實的博物館派。

Caslon

具代表性的古典羅馬體

猶豫不決時就選Caslon

Caslon 適用於內文，廣泛運用於許多領域，是非常可靠的字體之一。在過去以金屬鑄字的時代，Caslon 甚至有「猶豫不決時就選 Caslon」的美譽。

Caslon

可靠的姊姊

Caslon 由英國威廉・卡斯倫一世（William Caslon I）製作於 1725 年。在印刷這項機械技術裡加入手寫的風格，分類為古典。

慣用右手者的手寫文字

為什麼字體的筆畫會有強弱呢？

那是因為…

在手寫文字的時代有一種沾水筆（calligraphy pen），

如果手邊沒有，也可以用平頭筆來代替。

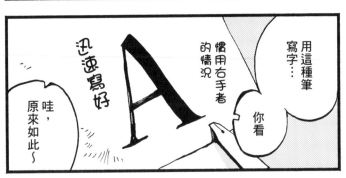

用這種筆寫字…

你看

慣用右手者的情況

迅速寫好

哇，原來如此～

所以羅馬體靠右邊的筆畫都比較粗。

連髮型也是!?

分類為古典的 Caslon 保留手寫文字的造型。像是完整重現手寫文字的 A、T 與 Z 等襯線都是 Caslon 的特色。

偉大的旅程

Caslon 感覺好時尚。

你喜歡打扮得漂漂亮亮出門走走嗎？

咦？

是嗎…其實我比較喜歡待在家裡呢。

殖民地時代，我也不喜歡離開故鄉，

⁉

我後來有協助美國獨立，可是很辛苦…

波瀾壯闊

你明明經歷那麼多，卻沒有留下什麼風霜的痕跡。

英國文化於殖民地時代傳播至現今的美國，Caslon 為其中一項。1776 年的《美國獨立宣言》即使用了 Caslon。

101

給人冷靜的印象

比起出門…

我更喜歡像這樣，靜靜地坐在書海裡。

這裡是…圖書館？

這棟建築的正中央是書庫，

收藏了與我們工作有關的資料。

隨手一拿，就會想起自己曾經處理過哪些工作。

像是我還記得《美國獨立宣言》哦～

等一下！不用背出來沒關係啦！

Caslon 受到荷蘭活字印刷的影響，給人冷靜、優雅的印象。在羅馬體中，Caslon 筆畫之間的粗細對比也沒有那麼明顯，適用於長篇文章。

有許多夥伴

…咦？

這也是Caslon處理過的工作嗎？

怎麼感覺不太一樣…

啊，那是擅長處理標題的Caslon，

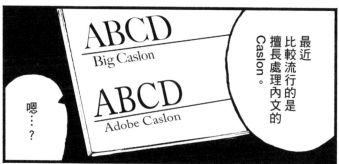

最近比較流行的是擅長處理內文的Caslon。

ABCD
Big Caslon

ABCD
Adobe Caslon

嗯…？

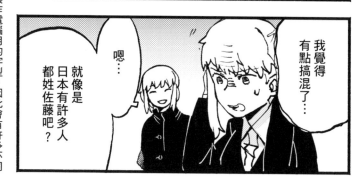

我覺得有點搞混了…

嗯…

就像是日本有許多人都姓佐藤吧？

許多不同公司會使用電腦來復刻 Caslon 等歷史悠久的字體，製作電腦用的字型。因此會有許多不同的 Caslon，像是適用於標題的「Big Caslon」、忠實呈現原本字體的「ITC Founder's Caslon」等。

種　　類：羅馬體 Roman
分　　類：古典 Old Face
製作年分：1725年
設 計 者：威廉・卡斯倫一世
起源國家：英國

Caslon

兼具美感與實用性的古典羅馬體

Caslon 由英國鑄字師暨字體設計師威廉・卡斯倫一世（William Caslon I, 1692-1766）製作，是英國第一套羅馬體。卡斯倫13歲時向金屬工匠拜師，學習如何鑄造銀器、如何裝飾來福槍等手槍的技術，1720年開設鑄字廠。鑄字廠一開始處理阿拉伯文字，爾後受到17世紀荷蘭鑄字師克里斯多福・范・戴克（Christoffel van Dyck, 1601-1669）製作的羅馬體的影響，製作分類為古典的羅馬體。

到了殖民地時代，由於班傑明・富蘭克林（Benjamin Franklin）偏好 Caslon，因此1776年的初版《美國獨立宣言》使用了 Caslon。1840年，在英國推行私人印刷的 Chiswick Press 復刻了兼具美感與實用性的 Caslon，爾後廣為流傳。愛爾蘭劇作家蕭伯納（George Bernard Shaw, 1856-1950）也相當愛用 Caslon。

ABCDEFGHIJ
KLMNOPQRS
TUVWXYZ

abcdefghijklmn
opqrstuvwxyz
0123456789

Adobe Caslon Pro Regular

Caslon 用案例

《美國獨立宣言》（1776年，使用於內文）

THE NEW YOKER（美國雜誌，使用於內文）

Garamond

優雅的古典羅馬體

小有名氣的名人

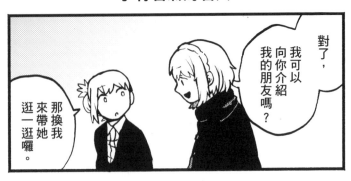

對了，我可以向你介紹我的朋友嗎？

那換我來帶她逛一逛囉。

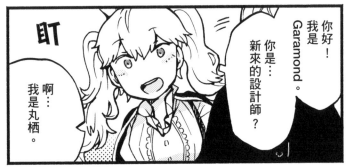

你好！我是Garamond。

你是…新來的設計師？

啊…我是丸栖。

盯

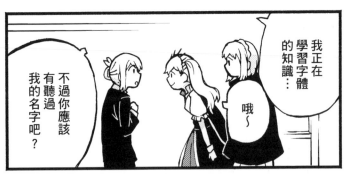

我正在學習字體的知識…

哦～

不過你應該有聽過我的名字吧？

畢竟Garamond有一千種以上呢。

大家族！

Garamond 是古典羅馬體的代表之一，17世紀時是法國王立印刷廠的官方使用字體。到了20世紀，各地鑄字廠創造了許多冠名為 Garamond 的字體。

108

500年來受人喜愛

羅馬體大多誕生於活字印刷的時代。

是歷史非常悠久的字體。

所以都有一種⋯⋯來自中世紀的感覺⋯⋯

舉例來說⋯⋯

我覺得自己的服裝很普通，

不過你們應該會覺得這是古人穿的服裝吧？

那表示就算過那麼久，我還是受人喜愛吧？

光是用自信還不足以形容，是絕對的樂觀！

好樂觀哦！

好開心!!

心花

怒放

Garamond 由法國鑄字師克勞德・加拉蒙（Claude Garamond）製作，1530 年於書刊亮相。受到義大利文藝復興時期的影響，給人古典、高級而優雅的印象。

關係複雜的Garamond家族

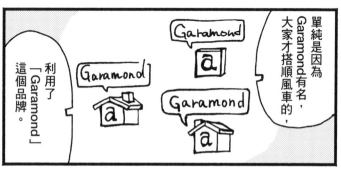

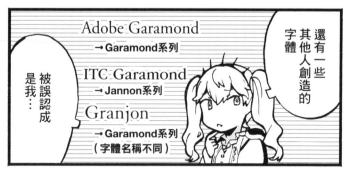

克勞德・加拉蒙死後，法國第一本字體範例集收錄了尚・加農（Jean Jannon）製作的字體ITC Garamond，使世人以為兩者有關。因此現在有些字體範例集將ITC Garamond歸類於Garamond系列，但有些字體範例集將ITC Garamond歸類於尚・加農的Jannon系列。

斜體？

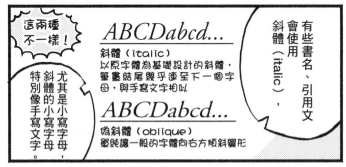

16世紀初期，人們會使用斜體印製古羅馬詩詞的小型書籍。然而由於 Garamond 沒有斜體，因此使用了由加拉蒙助理——羅伯特・古拉爵設計的 Granjon 斜體來替代。

改變思維

請收下這份禮物。你會用護手霜嗎?

啊,謝謝!

我很喜歡這個牌子～

我也很喜歡Garamond之前負責的那個…

蘋果電腦的廣告。

啊!不久前的案子,

「唯有瘋狂到認為自己能改變世界的人,

才能改變世界」…

好像Garamond會說的話哦。

Think different.

字體的世界…

還有字體去過月球…

果然規模浩大…

化粧品品牌歐舒丹(L'OCCITANE)、時裝品牌CECIL McBEE的商標皆使用了Garamond。1984年,蘋果電腦以Garamond為基礎開發Apple Garamond,並於2003年將其訂為企業標準字型。其中,1997年的文案「Think Different」就很有名。

傳承歷史直到永遠

兩位的分類都是古典對吧？

是啊。

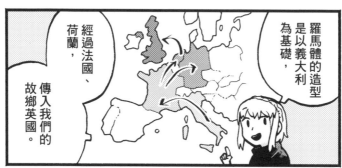

羅馬體的造型是以義大利為基礎

經過法國、荷蘭，傳入我們的故鄉英國。

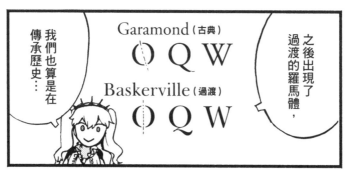

之後出現了過渡的羅馬體，

我們也算是在傳承歷史…

Garamond（古典）

O Q W

Baskerville（過渡）

O Q W

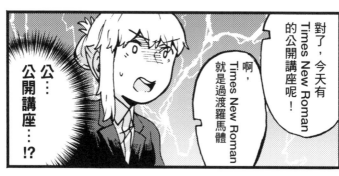

對了，今天有 Times New Roman 的公開講座呢！

啊，Times New Roman 就是過渡羅馬體

公…公開講座…!?

Garamond 也是古典羅馬體。比如說數字會延伸到下伸部、4 的頂端沒有開口、大寫 W 的中央部分會交叉等都是古典的特色。

種　　類：羅馬體 Roman
分　　類：古典 Old Face
製作年分：1531年
設 計 者：克勞德・加拉蒙
起源國家：法國

Garamond

種類多元，因復刻而為人所知

Garamond 是 16 世紀由法國鑄字師克勞德・加拉蒙（Claude Garamond, 1480-1561）製作，故取名為 Garamond。加拉蒙自 1510 年開始學習鑄字，並與文藝復興時期的人文主義者——同時也是優秀印刷師暨繪圖師喬弗洛瓦・托利（Geoffroy Tory, 1480-1533）一邊交流一邊學習字體設計。加拉蒙於 1530 年開設鑄字廠，並經手拉丁文、希臘文與希伯來文等語系的字體設計。爾後以威尼斯印刷廠 Aldus 的鑄字師法蘭西斯科・格列弗（Francesco Griffo, 1450-1518）設計的羅馬體、書法家羅德菲克・德利・阿里基（Ludovico Degli Arrighi, 1475-1527）的書寫風格為基礎，設計了排版效果和諧美觀，風格融合拉丁字母大寫、小寫與斜體的字體 Garamond。除了德國，Garamond 從西歐開始普及並逐漸替代哥德體。

加拉蒙晚年窮途潦倒，而 Garamond 的字種（punch）、字模（matrix）由安特衛普印刷廠 Plantin 繼承，延續到了現代，許多鑄字廠與字型公司都有復刻過 Garamond，比如說蘋果電腦在 2010 年前，也將 Apple Garamond 訂為官方使用字體。

ABCDEFGHIJ
KLMNOPQRS
TUVWXYZ
abcdefghijklmn
opqrstuvwxyz
0123456789

Adobe Garamond Pro Regular

Garamond 運用案例

歐舒丹（L'OCCITANE，法國化粧品品牌）

Abercrombie & Fitch（美國時裝品牌）

Times New Roman

為報紙設計的字體

Times New Roman 是 1 9 3 2 年由《泰晤士報》（The Times）委託字體設計師史丹利・莫里森（Stanley Morison），在維克多・拉登（Victor Lardent）的協助下所設計，適用於內文的字體。一直到今天，Times New Roman 仍是常見字體。

方便掌握資訊

新人，我們又見面了。

Gill Sans！

為什麼你會在這裡…？

這是我們交流資訊的地方。

《泰晤士報》希望可以為內文開發一套嶄新、易認性高的字體，因此委託設計師設計。據說 Times New Roman 的造型參考了法蘭克‧H‧皮爾波（Frank Hinman Pierpont, 1860-1937）設計的 Plantin、艾里克‧吉爾（Eric Gill, 1882-1940）設計的 Perpetua 等字體。

羅馬體的事，最好還是直接問羅馬體。

原來如此…

對了，我也是因為這樣才來的…

Times New Roman 的講座非常值得參考，

是個認真學習的好機會。

十分方便閱讀

這次我想要談一下羅馬體的變遷，

講座結束後，請將摘要內容整理成報告交給我

和大學一樣要寫報告

接著…

咦？

Times New Roman 說的好清楚哦！

一下子就聽懂了…!?

Times New Roman 的襯線較細、造型縱長、x height（小寫字母的高度）較高，因此使用於長篇文章的易認性、適讀性都很優異。為了高速印刷在紙質較差的報紙上，筆畫稍粗──由此可知，Times New Roman 就是為讀者設計的字體。

卓越的實用性

不好意思，

我來交報告。

哦。

剛才的內容真是簡單易懂

嗯嗯

畢竟…

Times New Roman 之所以被廣泛運用，其中一個原因是 Times New Roman 收錄了大量文字與符號。除了拉丁文字，西里爾文字（Cyrillic，通行於斯拉夫語部分民族中的字母書寫系統）、符號也應有盡用——Times New Roman 方便、實用的程度是其他字體無法匹敵的。

全世界大約有三千種語言，但其中只有一百種有文字，

一百種…

既然如此，將這一百種文字傳承下去就是我們的使命。

哇…

嗯，你寫得很好。

字體好帥…!!

與許多字體相似

我來找你玩～

啊，Times！

嗯？Times New Roman 不只有一個人？

她是我的親戚。

我是Times…我們有那麼像嗎？

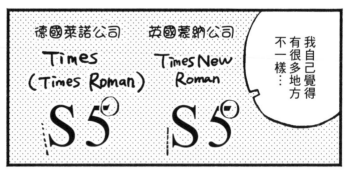

我自己覺得有很多地方不一樣…

德國萊諾公司
Times
(Times Roman)
S5°

英國蒙納公司
Times New Roman
S5°

對了，之前Helvetica 也把我們認錯。

哎呀，不好意思

Helvetica!?

開發 Times New Roman 的英國蒙納公司（Monotype），同意以自動植字機而為人所知的德國萊諾公司（Lino type）生產名為 Times 的字體。一直到現在，仍常見於報章雜誌、書籍等處。

其實有一點害羞

我最重要的工作是出版品

其他像是路上的招牌、企業的商標等也是

有人的地方就有我們，你可以觀察看看

哇～真的學到好多…

慢慢了解字體的特色與使用方法…

嗯？

咦？

那個商標該不會也是Times New Roman吧？

為什麼沒有人教我這些常識呢？

內文字體很害羞

Times New Roman 沒有特殊的造型、給人踏實的印象，不只是報章雜誌、書籍的內文，HSBC 匯豐控股＊、浪凡（LANVIN）這些想要強調穩健、歷史悠久的企業也將 Times New Roman 使用於商標。

＊2018年4月已更換商標。

種　　類：羅馬體 Roman
分　　類：過渡 Transitional
製作年分：1931年（1932年使用）
設 計 者：史丹利・莫里森
　　　　　維克多・拉登
製造公司：英國蒙納公司

Times
New Roman

實用性優異、親和力極高的電腦字型

1932年10月3日，英國歷史最悠久、影響力最強大的《泰晤士報》（The Times）更換了排版形式與印刷字體。《泰晤士報》的標題不再使用哥德體，內文也更換為全新的羅馬體 Times New Roman。Times New Roman 是由英國蒙納公司（Monotype）的顧問史丹利・莫里森（Stanley Morison, 1889-1967）、《泰晤士報》廣告設計師維克多・拉登（Victor Larden, 1905-1968）設計。莫里森曾批評《泰晤士報》的印刷品質太差、排版跟不上時代，並參考最先進的心理學研究，以考察活版字的適讀性。他觀察了許多字體，最後設定以16世紀安特衛普印刷廠 Plantin 的羅伯特・古拉爵（Robert Granjon, 1513-1589）的羅馬體為基礎。

Times New Roman 的筆畫較粗，即使小字也可以看得很清楚。此外，使用 Times New Roman 就可以在有限的空間擠進更多文字。

相對於過去的古典羅馬體，《泰晤士報》以新羅馬（New Roman）為其命名。很快地，《泰晤士報》就開始販售這套字體。到了現代，Times New Roman 幾乎是所有電腦的預設字型。

124

ABCDEFGHIJ KLMNOPQRS TUVWXYZ abcdefghijklmn opqrstuvwxyz 0123456789

Times New Roman Regular

Times New Roma 運用案例

《泰晤士報》（The Times，英國報紙，1932-1982年的內文使用Times New Roman）

浪凡（法國時裝品牌）

Bodoni　　Didot

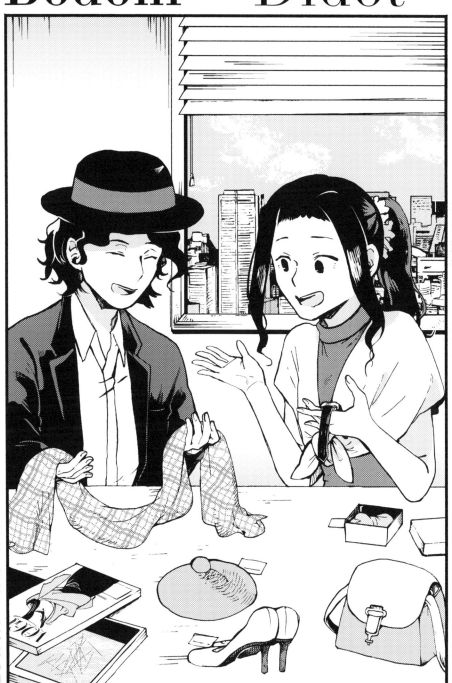

洗練而優美的現代羅馬體

強悍的Bodoni

Caslon說的
這個書庫…

真的有那麼多資料嗎？

啊，不好意思。

拿

是我先拿的！

緊抓

!?

這樣子書會撕破…！

是我先的…

這個人好強勢…!!

Bodoni 直筆畫的襯線（hairline serif）非常細，同時縱向筆畫與橫向筆畫的粗細相差甚遠。Bodoni 給人現代、乾淨俐落的印象，也有強悍的一面。

聊一聊就會哭出來

放下

剛才真是抱歉。

啊哈哈

你想拿的那本書是我的老師…

強貝迪士塔·波特尼設計Bodoni時的心路歷程。

就是設計Bodoni的人嗎？

他1740年出生於北義大利的窮苦家庭，父親從事印刷業。

為了在法國大革命時代持續經營印刷業，他還將自己的書贈與拿破崙。

Saluzzo Roma

每次提到這件事，我就會想哭…

好曲折的人生啊…

哇嗚

足以代表現代羅馬體的 Bodoni 是 1790 年左右，由在帕爾馬公國（Duchy of Parma）從事印刷業的強貝迪士塔·波特尼（Giambattista Bodoni）設計的字體。目前由於印刷、製紙各項技術都進步許多，可以完整重現 Bodoni 極細的襯線與對比的筆畫。

其實很喜歡出風頭

⋯所以他才有「國王的印刷師」之稱。

對啊～真是一條漫漫長路

到現代我仍能繼續參與印刷業真是太榮幸了。

遮

哇！是CD封面

我還是覺得商標是字體的夢想。

出風頭的工作真好！

啊，好熟悉的感覺⋯

嗯？

怎麼了？

靈光一閃

逐漸可以分辨對方是標題字體或內文字體

雖然 Bodoni 也曾使用於內文，但還是比較適用於標題、商標等處。時尚雜誌、化粧品也會使用 Bodoni。

130

從外表乍看像親戚

Didot 與 Bodoni 一樣，經常出現在高級品牌、時尚雜誌等處。乍看之下，會覺得 Bodoni 和 Didot 很像，不過 Bodoni 的 stem 比較粗。此外，Bodoni 在義大利出生，但 Didot 是由法國的費爾曼‧第德（Firmin Didot）設計。

Didot走名牌路線

Didot
你好…

Didot，
請來樓下
取貨哦！

謝謝
你！

這衣服
每次都
寄來好多呀。

是上課
要用的嗎？

啊，
不是不是，

我會處理
雜誌的工作，
那些是他們
送我的謝禮。

謝禮多到
用卡車來裝…！？

我
下去拿！

Didot 的特色在於筆畫對比強烈、給人女性化而優美的印象。包括時尚品牌亞曼尼（Giorgio Armani）、知名時尚雜誌《VOGUE》的商標，許多名牌的商標與標題是以 Didot 為基礎來修改設計。

最喜歡華麗的新事物

你覺得我和Bodoni是親戚嗎？

真害羞…

經常有人這麼說。

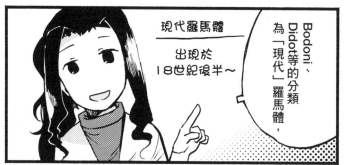

Bodoni、Didot等的分類為「現代」羅馬體，

現代羅馬體

出現於18世紀後半～

減少了傳統的手寫感，

加上猶如機械畫出的直線與曲線，

Re

hairline serif 水平

這樣的造型是當時的潮流。

或許這就是我喜歡華麗新事物的原因吧！

與早期的羅馬體完全不同，是現代羅馬體的全新風格。Bodoni、Didot 的幾何學造型排除了手寫文字的元素，像是小寫 e 的橫線呈水平等等──這些特徵

133

種　　類：羅馬體 Roman
分　　類：現代 Modern Face
製作年分：1790年左右
設 計 者：強貝迪士塔・波特尼
起源國家：義大利

Bodoni

種　　類：羅馬體 Roman
分　　類：現代 Modern Face
製作年分：1790年左右
設 計 者：費爾曼・第德
起源國家：法國

Didot

襯線極細，給人現代、奢華的印象

強貝迪士塔・波特尼（Giambattista Bodoni, 1740-1813）是於18世紀末開發現代羅馬體的設計師之一。波特尼於1768年就任帕爾馬公國的宮廷印刷師，一開始一律使用法國的字體 Fournier。爾後他獲得許可，開始自己設計字體。

1790年，他完成羅馬教廷委託製作的 Bodoni。Bodoni 的特色是重視規律、符合幾何學，包括極粗的 stem、圓滑的曲線、極細的 hairline serif，使筆畫對比明快。據說波特尼每次印刷，都會丟棄不滿意的字模並重新製作。1818年，波特尼的遺作《字體排印導覽》（Manuale Tipografico）出版——《字體排印導覽》收錄了665種字體，並提到「字體優美的條件」：規律、易讀、高雅、優美。

另一個具代表性的現代羅馬體是第德家製作的 Didot。第德家原本從事出版、銷售，並於1713年開始經手印刷。第2代法蘭索瓦—安伯魯斯・第德（François-Ambroise Didot, 1730-1804）決定設計字體時以「點」做為字體大小的單位。第3代費爾曼・第德（Firmin Didot, 1764-1836）在1784至1811年之間，持續推出全新的羅馬體。由極細襯線形成的對比效果比 Bodoni 還要極端，象徵新古典主義的嚴謹程度。1840年左右，古典羅馬體一度從印刷品上消失。

ABCDEFGHIJ
KLMNOPQRS
TUVWXYZ
abcdefghijklmn
opqrstuvwxyz
0123456789 Bodoni LT Std Regular

ABCDEFGHIJ
KLMNOPQRS
TUVWXYZ
abcdefghijklmn
opqrstuvwxyz
0123456789 Didot Regular

Bodoni 運用案例
LADY GAGA（使用於CD《The Fame》封面與官方網站）
Didot 運用案例
《VOGUE》（創刊於美國的時尚雜誌）

Clarendon

運用領域極高的粗襯線體

照相拍攝中

Clarendon 是 1845 年由英國字體設計師羅伯特・貝斯里（Robert Besley）製作。19世紀初期，英國的海報、廣告等開始出現筆畫較粗的字體，爾後迅速發展。

多才多藝的Clarendon

粗襯線的造型偏向屬於羅馬體，但給人一種現代的印象卻宛如無襯線體。適用於各種領域，包括美國的金融機構富國銀行集團（Wells Fargo & Company）的商標等。

雖然動靜皆宜⋯

仔細想想，我還有處理過辭典的標題，

還有國家公園的招牌～

好厲害⋯你的工作好多元哦，真讓人佩服。

咦？是嗎？

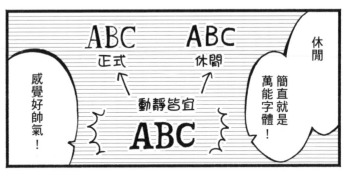

休閒

簡直就是萬能字體！

感覺好帥氣！

ABC 正式

ABC 休閒

動靜皆宜 ABC

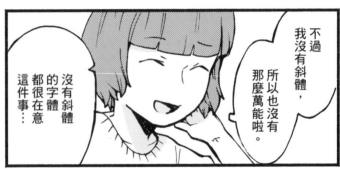

不過我沒有斜體，所以也沒有那麼萬能啦。

沒有斜體的字體都很在意這件事⋯

Clarendon 的特色在於數字 2 很像是手寫文字、筆畫底部向上翹、terminal 的部分看起來就像一顆圓球等。由於原始版本的 Clarendon 沒有斜體，所以是由其他字體替代。

French Clarendon

完成了！

謝謝你的幫忙。

原來是馬戲團的海報呀。

嗯嗯，幫親戚做的。

咦？

這張照片好活潑哦！

哈哈哈真是不好意思，

其實我很喜歡熱熱鬧鬧的感覺…

感覺你的個性很樂觀～

19世紀中期，Clarendon 家族出現「French Clarendon」——強調襯線的縱長字體造型，非常適合使用於標題，而粗襯線充滿了中世紀的氛圍。

種　　類：羅馬體 Roman
分　　類：粗襯線 Slab Serif
製作年分：1845年
設 計 者：羅伯特・貝斯里
　　　　　班傑明・福克斯
製造公司：英國鑄字廠Fann Street Foundry

Clarendon

動靜皆宜的萬能字體

Clarendon 是 19 世紀初期由英國鑄字廠 Fann Street Foundry 委託羅伯特・貝斯里（Robert Besley, 1794-1876）、字範雕刻師班傑明・福克斯（Benjamin Fox, ? -1877）設計。Fann Street Foundry 的主要業務是製造、販售廣告及海報使用的活字。包括 x 字高（小寫字母的高度）較高、筆畫厚重，以及襯線與筆畫之間有璞一般的弧形銜接（bracketed serif）等，這些都是比歷史較悠久的粗襯線體（Egyptian）更平易近人、更容易辨識的特色。與 19 世紀流行的現代羅馬體一樣，經常使用於標題、內文強調處（專有名詞等），也因此就不太需要斜體了。

Clarendon 字體最初擁有 3 年的著作權。著作權到期後，其他人就可以模仿、改作，使字體普及開來。1950 至 1960 年代，Clarendon 於歐美國家大量被復刻，亦使用於國際企業、商品廣告等，越來越受歡迎。比如說 SONY 使用超過 60 年的商標就是以原始版本的 Clarendon 來做修改，但保留了 Clarendon 的風格。

ABCDEFGHIJ
KLMNOPQRS
TUVWXYZ
abcdefghijklmn
opqrstuvwxyz
0123456789

Clarendon LT Std Roman

Clarendon 運用案例
富國銀行集團（Wells Fargo & Company，美國金融機關）
《People》（美國雜誌）

Rockwell

感覺沉穩的粗襯線體

十分受小朋友歡迎

嗯？

前面是不同的校舍嗎…

Rockwell姊姊！

跑 跑 跑

原來這裡也有小朋友…

說故事！

救…救救我…

慌張

哇～真傷腦筋！！

慌張

Rockwell是1934年由英國蒙納公司發表的字體。由於給人溫柔、容易親近的印象，經常使用於童書。

146

粗襯線的困擾？

呼…謝謝你救了我。

其實我迷路了…

沒想到字體也會迷路…

你好受歡迎哦

我在找粗襯線的社辦空間

咦？如果有襯線，那不就算是羅馬體嗎？

話是沒錯啦…

不過因為我們的襯線非常明顯

相信當初分類的人也是這麼覺得

粗襯線 Slab Serif

襯線非常明顯，甚至和原本的筆畫一樣粗

所以…有時候其他羅馬體會排擠我們…

消沉…

哇…辛苦了…

擁有方形襯線的 Rockwell 分類為粗襯線──有時候襯線甚至和原本的筆畫一樣粗，因此特別從羅馬體裡獨立出來。

147

每個人都有自己的優點

雖然我無法像 Caslon、Bodoni 一樣，呈現出優雅、高級的感覺…

比如說這個，這是一間綿織物公司的商標，

這也是我自己加上去的。

哇，好可愛！

休閒品牌、經典古著就交給我吧！

這就是所謂的適材適用吧～

粗襯線（Slab Serif）的「slab」意指「方形、具厚度的板子」。Rockwell 帶有踏實的穩定感、雖然有襯線卻給人休閒的印象等，古色古香的設計十分受歡迎。

嚮往無襯線體

哇…

今天看起來也好美哦…

嗯，她是我的偶像。

咦？Futura？

Rockwell 的結構符合幾何學，只要看一眼就可以分辨是大寫 O 或 Q。和 Futura、Franklin Gothic 等多數無襯線體一樣，易認性高的 Rockwell 亦適用於標題。

認真說起來，其實我的興趣和無襯線體比較像。

易認性也是我自己很重視的目標。

RED | VENTURES

所以小朋友遠遠看到我，就會跑來找我…

果然有好也有壞！！

種　　類：羅馬體 Roman
分　　類：粗襯線 Slab Serif
製作年分：1934年
設 計 者：法蘭克·H·皮爾波
製造公司：英國蒙納公司

Rockwell

具踏實的穩定感，給人容易親近的印象

由於拿破崙遠征埃及，歐洲18世紀末盛行古埃及文化與風格，就連印刷的活字都出現像「石板」的粗襯線——有粗襯線的字體統稱為粗襯線體（Egyptian）。

19世紀廣告印刷技術成熟，粗襯線體經常使用於商品傳單、劇場海報等處。第一次世界大戰後，設計現代化風潮在1930年前後達到巔峰。歐洲不僅重新流行起粗襯線體，各國鑄字廠也陸續發表 Memphis、City、Benton、Stymie 等全新字體。

較晚誕生的 Rockwell 是1934年由英國蒙納公司（Monotype）的法蘭克·H·皮爾波（Frank Hinman Pierpont, 1860-1937）設計的粗襯線體，完成度極高。與無襯線體一樣擁有粗細一致的筆畫、幾何學的結構，而既現代又帶有異國風情的造型十分受歡迎。大寫 A 頂端的襯線為其特色。

ABCDEFGHIJ
KLMNOPQRS
TUVWXYZ
abcdefghijklmn
opqrstuvwxyz
0123456789

Rockwell Std Regular

Rockwell 運用案例

A. HOLT&SONS LTD.（英國倫敦的布料製造商）

Centaur　　　　Jenson

兼具手寫風格與傳統造型的兩種威尼斯羅馬體

喜愛藝術的Centaur

羅馬體大樓特別瀰漫著一股古典的氛圍呢。

目前我逛了好多地方,

咦,這裡怎麼會有一幅畫?好神奇…

是塞加畫的嗎?

Centaur 是尼可拉斯‧詹森(Nicolas Jenson)設計的字體的復刻版,而詹森 1470 年時在威尼斯經營印刷廠。1914 年,美國書籍設計師布魯斯‧羅傑斯(Bruce Rogers)為大都會美術館復刻。

探頭

嗯,我有點好奇。

我最喜歡這幅畫了。

你也對這幅畫有興趣嗎?

伸手

這個人也好神奇…!

看來我們氣味相投,一定可以當朋友!

手寫文字

你是…
我是 Centaur

你好像和其他字體不太一樣？

沒錯。

我算是剛來的代理設計師。

那你應該不認識我。

呵呵

Centaur 筆畫之間的對比不明顯，保留強烈的手寫風格。和手寫文字一樣，Centaur 小寫 e 的橫線斜斜的。此外，襯線尖尖的、斜斜的也是 Centaur 的特色。

想當年，手寫文字與活字印刷並存的時代…

已經是很久很久以前的事了

My Neighbour
etica

這裡大部分字體都是我的學弟妹，請多多指教哦！

什麼!?
什麼!?

感覺她一定是位大師…!!

歷史悠久的威尼斯羅馬體

姊姊！

啊，Jenson

真是的，每次一不注意，你就跑掉了。

不好意思，我的雙胞胎姊姊給你添麻煩了。

雙胞胎…？

鞠躬

不會…倒是剛才Centaur提到，這裡大部分的字體都是學弟妹…？

姊姊和我…

都是金屬鑄字時代就誕生的羅馬體。

姊姊，你不要講些奇怪的話哦。

欸～我又沒有亂騙人！

果然人不可貌相…

……… Jenson 也是尼可拉斯・詹森設計的字體的復刻版。Centaur、Jenson 在羅馬體中的分類為「威尼斯」，許多羅馬體的造型都以此為原型。

Jenson做事非常可靠

Jenson做事
一定非常
可靠吧！

咦
？

我只是習慣
在背後
協助其他人而已。

姊姊，
我們走吧。

知道了。

………… Centaur、Jenson 的造型十分相似。不過 Jenson 的結構較扎實，更適用於內文。比如說皮克斯（PIXAR）商標的一部分就使用了 Jenson。

設計師
加油哦！

謝謝！

…咦
？

PIXAR
ANIMATION STUDIOS

種　　類：羅馬體 Roman
分　　類：威尼斯 Venetian
製作年分：1915年（1470年）
設 計 者：布魯斯・羅傑斯（尼可拉斯・詹森）
製造公司：英國蒙納公司

Centaur

種　　類：羅馬體 Roman
分　　類：威尼斯 Venetian
製作年分：1996年（1470年）
設 計 者：羅伯特・史利夫巴克（尼可拉斯・詹森）
製造公司：美國Adobe公司

Jenson

誕生於文藝復興時期、為現今羅馬體原型的字體

尼可拉斯・詹森（Nicolas Jenson, 1420-1480）原本是法國王室造幣局的印刷師，15世紀中期受查爾斯7世（Charles VII）派遣至德國美茵茲（Mainz），學習如何使用可動式金屬活字來印刷。他是否師從約翰尼斯・谷騰堡（Johannes Gutenberg, 1398-1468）無從得知，但他帶著全新技術回到威尼斯，並於1470年製作了可以說是文藝復興時期的巔峰傑作——羅馬體Jenson。其中小寫字母模仿當時人文主義者的手寫文字，大寫字母也以優美的比例構成。和過去的哥德體相比，羅馬體的易認性大幅提升。這時期的羅馬體多半分類為「威尼斯」，在爾後500年都是羅馬體的模範，並受到許多人復刻——布魯斯・羅傑斯（Bruce Rogers, 1870-1957）便是其中一人。他是20世紀美國偉大的字體設計師暨書籍設計師。他年輕時為報紙繪製插圖，爾後受到威廉・莫里斯*（William Morris, 1834-1896）的設計思想影響，開始從事書籍設計。他拒絕當時歐洲流行的現代主義，堅持使用Caslon等古老活字來製作傳統書籍。1901年他以詹森的作品為模型設計了Montaigne活字，並於1915年完成更加簡潔的Centaur。

＊十九世紀中葉英國美術工藝運動推動者，將設計量產，商品領域含括壁紙、掛毯印花設計、教堂裝飾、家具、玻璃器皿與金銀細工等，開啟了藝術家多元性參與設計領域的潮流。

ABCDEFGHIJ
KLMNOPQRS
TUVWXYZ
abcdefghijklmn
opqrstuvwxyz
0123456789 Centaur MT Std Regular

ABCDEFGHIJ
KLMNOPQRS
TUVWXYZ
abcdefghijklmn
opqrstuvwxyz
0123456789 Adobe Jenson Pro Regular

Centaur 運用案例
《牛津聖經台聖經》（Oxford Lectern Bible，1935年由布魯斯‧羅傑斯設計，使用於內文，20世紀經典聖經之一）
Jenson 運用案例
皮克斯動畫工作室（使用於商標設計中的一部分）

羅馬體Roman解說

　　羅馬體是指起筆與終筆有襯線的字體。縱向筆畫與橫向筆畫的襯線粗細不一，使字體對比強烈而適用於內文。即使是長篇文章也能輕鬆辨識。儘管仍有人於標題使用羅馬體，但易認性不如使用於內文時優異。

　　羅馬體誕生於15世紀。由於歷史較無襯線體長，不同字體間的差異也頗大，主要分為5類。

威尼斯（Venetian）
最早期的羅馬體。
造型傳統且保留了手寫的感覺。
例：Centaur、Jenson

ABC123

Centaur

古典（Old face）
自威尼斯發展而來。
給人優雅、正式的印象。
例：Garamond、Caslon

ABC123

Garamond

過渡（Transitionai）
介於古典與現代之間的字體。
例：Baskerville, Times New Roman

ABC123

Times New Roman

現代（Modern face）
縱向筆畫與橫向筆畫的粗細相差甚遠。
造型簡潔俐落。
例：Bodoni, Didot

ABC123

Bodoni

粗襯線（Slab serif）
有粗襯線的羅馬體，給人休閒的印象。
例：Rockwell, Clarendon

ABC123

Rockwell

襯線的種類

Garamond	Bodoni	Rockwell
		H

bracketed serif（弧形襯線）
serif、stem弧度圓滑，傳統字體大多屬於此種類。

hairline serif（極細襯線）
襯線非常細，常見於現代字體。

slab serif（粗襯線）
襯線與原本的筆畫一樣粗，易認性優異。

160

羅馬體 Roman 運用案例

Caslon

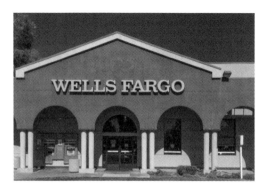

《美國獨立宣言》（1776年）　　　　　　　　　　　　　　　　　　　美國國會圖書館收藏

Clarendon

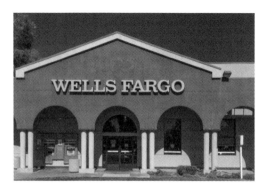

WELLS FARGO

美國加州富國銀行（Wells Fargo）外觀

字型Q&A① 「字型 font」與「字體typeface」有何不同？

Q：「字型」與「字體」有何不同？

A：廣義來說，「字型」與「字體」都是文字；嚴格來說，兩者的意思有些不同。「字體」是指以固定規則設計而具有一致性的文字風格；而「字型」是將相同「字體」的中文、英文、符號、數字等文字統整成一套實際可運用於排版的工具。

此外，在設計與印刷領域還有「字體排印學」（typography）一詞。「字體排印學」是指根據目的來選擇不同的字體，並藉由印刷文字來呈現訊息的技術，與15世紀時發明的「活版印刷術」一同蓬勃發展。現在「字體排印學」亦有設計活字字體、以印刷的形式進行排版與設計等含義。

其他字體

手寫體／展示體／哥德體

手寫體 Script

Zapfino

Mistral

Comic Sans

展示體 Display

Trajan

Peignot

哥德體 Blackletter

Fette Fraktur

其他字體解說／案例

Script	手寫體

 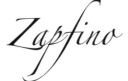

感覺神祕又奇妙的小女生，優美得像是隨風飛揚。

Mistral

個性平易近人，在Optima的咖啡館負責烹飪。

Comic Sans

八面玲瓏的青年，擅長操作電腦與繪製漫畫。

Display	展示體

TRAJAN

優雅而待人大方的長腿美女，説起話來有點像是古人。

PEIGNOT

隨心所欲、自由奔放的藝術家。

Blackletter	哥德體

Fette Fraktur

奇幻風格的裝扮，將自己的房間改裝成隱密的小屋。

Zapfino

Mistral

自由奔放而富韻律感的手寫體

自由奔放的Zapfino



Zapfino 是 1988 年發表的字體。當時的環境已逐漸從金屬鑄字改為數位字型，字體的大小、寬度再也不需受限制，因此可以設計更貼近手寫文字的造型。



168

手寫體是指？

> 我們就聊一下吧！

> 你難得來，

> 其實是拉丁語的「scribere」，意思是書寫。

> 我們手寫體的由來，

手寫體是指，運用手寫筆觸設計的字體。給人優雅印象的 Zapfino 是由德國書寫藝術家暨字體設計師赫爾曼・察普夫（Hermann Zapf）設計，故得其名。

> 咦？

> 雖說是手寫風格，卻是很正式的喔⋯

> 該怎麼說呢⋯

> 我覺得這段對話好優雅呀⋯！！！

擅長烹飪的Mistral

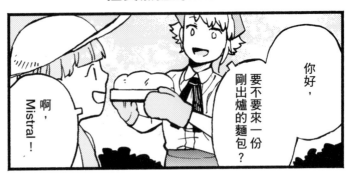

你好，要不要來一份剛出爐的麵包？

啊，Mistral！

她和我一樣，都是手寫體哦。

一樣⋯嗎？

對啊～

每個人的個性與筆跡都不一樣，所以手寫體也有許多風格。

先輩

おはよう
ございます。
*早安

丸栖

おはよう
ございます.

原來如此～

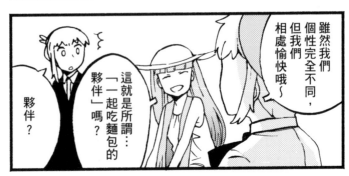

雖然我們個性完全不同，但我們相處愉快哦～

這就是所謂⋯「一起吃麵包的夥伴」嗎？

夥伴？

⋯手寫體有各種造型。發表於1953年的Mistral給人休閒的印象，經常使用於咖啡館、餐廳的菜單。

黏緊緊的好交情

呼～

靠近

嗯？

手寫體保留強烈的手寫風格，起筆與終筆的筆畫會與其他字母相連。若是金屬鑄字，必須特別鑄造兩個字母相連的鉛字——「連字」(ligature)；若是數位字型，原本就有搭載使各字母相連的功能。

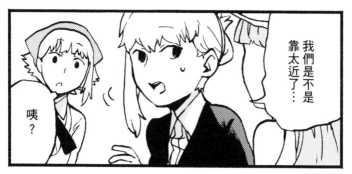

咦？

我們是不是靠太近了…

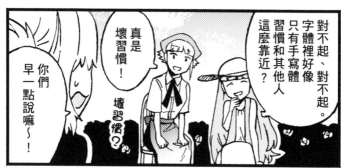

對不起、對不起、對不起。字體裡好像只有手寫體習慣和其他人這麼靠近？

真是壞習慣！壞習慣？

你們早一點說嘛～！

種　　類：手寫體 Script
製作年分：1998年
設 計 者：赫爾曼・察普夫
製造公司：德國萊諾公司

Zapfino

種　　類：手寫體 Script
製作年分：1953年
設 計 者：羅傑・艾克斯可豐
製造公司：法國奧利弗鑄字廠

Mistral

以鋼筆、刷子書寫的手寫風格

Zapfino 是現代德國書寫藝術家暨字體設計師赫爾曼・察普夫（Hermann Zapf, 1918-2015）設計的手寫體。察普夫年輕時，運用魯道夫・科赫（Rudolf Koch, 1876-1934）、愛德華・約翰史東（Edward Johnston, 1872-1944）的教科書自學活字雕刻與印刷技術。第二次世界大戰時，他以製作地圖維生。他一直希望能以當時的歐文草寫來設計字體，但遲遲未能實現。爾後他與德國萊諾公司（Linotype）合作，並於 1998 年發表 Zapfino——每個字母都設計了三種造型不同的樣貌，除此之外還有各種連字、裝飾文字與符號。

另一方面，Mistral 是由 20 世紀具代表性的法國字體設計師羅傑・艾克斯可豐（Roger Excoffon, 1910-1983）為位於馬賽的奧利弗鑄字廠設計，並於 1953 年發表。艾克斯可豐大學專攻法律，之後移居巴黎在印刷廠實習。爾後成立設計公司，成為奧立弗鑄字廠的總監，設計猶如象徵中世紀的展示體。其中，Mistral 彷彿是以筆刷書寫，具備獨特的流動感。

Zapfino Mistral

ABCDEFGHI
JKLMNOPQR
STUVWXYZ
abcdefghijklmn
opqrstuvwxyz
0123456789 Zapfino Regular

ABCDEFGHI
JKLMNOPQR
STUVWXYZ
abcdefghijklmn
opqrstuvwxyz
0123456789 Mistral Roman

apfino、Mistral 運用案例
使用於咖啡館、餐廳的菜單

Comic Sans

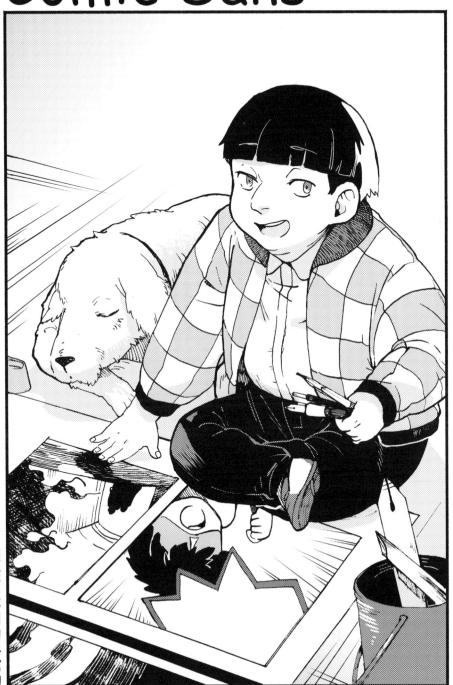

輕快而休閒的手寫體

住在電腦室的人

哇～
好多
電腦哦，

還有
最新的設備
呢！

這裡
有開放讓大家
進來使用嗎？

還有
做到一半的
傳單…

咿...

什麼
聲音…!?

看

哇啊啊，
對不起!!

你…

是誰…？

Comic Sans 是 1995 年 Windows 搭載的字體，造型帶有漫畫的感覺。即使沒有設計師等專家協助，Comic Sans 也經常使用於醫院、學校、超市等傳單。..........

溫暖人心的風格

我每次碰到瓶頸就會變成那樣…

你剛才在做什麼呢？

畢竟我的背景與漫畫有關，

所以畫漫畫是我的興趣。

好厲害…這堆書都是參考資料嗎？

還有好多美國英雄漫畫呢…

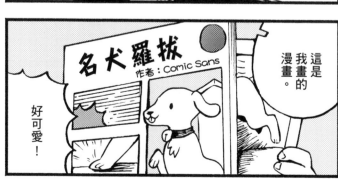

這是我畫的漫畫。

名犬羅拔

作者：Comic Sans

好可愛！

Comic Sans 是 1994 年由微軟當時的設計師文森・康納萊（Vincent Connare）製作，製作時參考了漫威、DC 等美國漫畫的對話框。

小小的煩惱

羅拔
好可愛哦！

我想畫一些
小朋友
會喜歡的故事。

你畫得
那麼好，

可以試著
出版
這本漫畫呀！

哈哈哈
其實…

我有拿給
其他人看過，

感覺…故事再
強而有力一點
會更好？

漫畫
真的好難哦～

嗯…
看來
沒有那麼
簡單呢…



由於當時感覺比較休閒的字體還很少，Comic Sans 才一發表就為人所知。然而因為使用過於泛濫甚至出現不合時宜的情況，而引發批評聲浪。



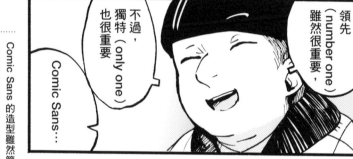

獨特而容易辨識

不過畫漫畫還是讓我學到一件事，

而且適用於工作與人生。

?

領先（number one）雖然很重要，

不過，獨特（only one）也很重要

Comic Sans…

我也要努力學習字體！！

起身

哦！很棒！

啊…不過我…

不過我…努力學習啊

原本就得努力學習啊…

驚

英國的閱讀障礙團體曾說：「Comic Sans 是最容易辨識的常用字體。」

Comic Sans 的造型雖然簡單，但每個字母都不一樣，十分容易辨識——是易認性極為優異的字體。

179










種　　類：手寫體 Script
製作年分：1995年
設　計　者：文森・康納萊
製造公司：美國微軟公司

Comic Sans

從漫畫文字獲得靈感的造型

Comic Sans 是由微軟的文森・康納萊（Vincent Connare, 1960-）設計的手寫體。不過一開始不是為印刷而設計，而是使用於兒童的電腦程式「Microsoft Bob」。康納萊為了忠實呈現漫畫對話框的感覺，而參考了漫威、DC等漫畫，尤其是《蝙蝠俠》系列的《黑暗騎士歸來》（Batman: The Dark Knight Returns）。儘管漫畫的對話框只使用大寫字母，但 Comic Sans 有小寫字母、希臘文、希伯來文等，於1995年成為 Windows 95 的系統內建字型。

粗糙的手寫風格使部分設計師發起了禁止使用運動。然而 Comic Sans 優異的易認性備受肯定，像是為區別大寫 I 與小寫 L 而加上襯線等，英國閱讀障礙團體甚至表示…「Comic Sans 是最容易辨識的常用字體。」

ABCDEFGHIJ
KLMNOPQRS
TUVWXYZ
abcdefghijklmn
opqrstuvwxyz
0123456789

Comic Sans MS Regular

Comic Sans 運用案例
...
微軟作業系統Windows的核心字型

TRAJAN

風格獨特

接下來是這棟大樓,

我應該沒有漏掉吧…

感覺發生了好多事…

原本我以為字體都一樣,沒想到每個字體給人的印象、擅長的領域都不同。

用力回想

只要改變觀點…

嗯?

…?

這個人的腿好美…!!

哇!

Trajan 是 1989 年由字體設計師凱羅‧特恩伯利(Carol Twombly)製作。Trajan 的特徵在於有襯線與長筆畫,包括 R 的 leg(腳)、Q 的 tail(尾巴)等,發表至今仍十分受歡迎。

來自完全不同的年代

你好，我是Trajan。

現在大家都好認真、好用功哦，和以前完全不一樣。

在Trajan誕生的時代，人們過著什麼樣的生活？

嗯…這個嘛…

平常大家都會去浴場吧。

浴場？

就是公共澡堂啦，從早到晚飲酒作樂…

飲酒作樂？

羞

Trajan 起源於 2000 年前古羅馬時期圖拉真皇帝（Trajan）的碑文。由於當時還沒有小寫字母，因此 Trajan 只有大寫字母。

歷史悠久

BVLGALI

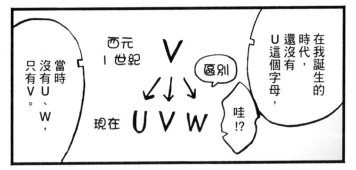

西元 I 世紀

V

區別

現在 U V W

Trajan 起源於古羅馬時期，而當時只有23種字母。從寶格麗的商標以 V 取代 U 一例就可以看出 Trajan 的歷史悠久。

186

使全世界哭泣的字體

老師！原來您在這裡。

啊，Gotham。

咦？你不就是⋯

我們在哪裡見過面嗎？

是老師的朋友嗎？

Trajan 是我的大前輩，在電影產業受到 Trajan 許多照顧。

嗯⋯有些工作讓我很傷心，

我負責的作品大多讓人很難過⋯

老師別這麼說⋯

李奧納多都溺死了，還不讓人難過嗎⋯

Trajan 每個字母維持巧妙的平衡、給人嚴肅而傳統的印象，經常使用於電影片名。最具代表性的是《鐵達尼號》、《我是傳奇》等。

187

種　　類：展示體 Display／羅馬體 Roman
製作年分：1989年（104年）
設 計 者：凱羅・特恩伯利
製造公司：美國Adobe公司

TRAJAN

兼具古羅馬時期歷史與風格的造型

Trajan 是美國 Adobe 公司的凱羅・特恩伯利（Carol Twombly, 1959-）根據古羅馬時期圖拉真皇帝的碑文設計——位於紀念圖拉真皇帝在達契亞戰爭（Trajan's Dacian Wars）取得勝利，而於 113 年建造，高達 40 公尺的巨大石柱下方一塊長 3 公尺、寬 1.3 公尺的大理石，總共有 165 個字母。165 個字母分為 6 行，雕刻在大理石上。當時只有 23 種字母，而該碑文使用了 19 種。近代書寫藝術之祖愛德華・約翰史東（Edward Johnston, 1872-1944）的知名教科書《書寫、裝飾與字法》（Writing and Illuminating and Lettering）也收錄了該碑文的照片，並稱其為「所有字體的起源」。

至今有許多字體設計師試著復刻該碑文，但 1989 年特恩伯利在數位環境下完成的字體算是最俐落的設計。Trajan 經常使用於企業、電影等商標，包括《神鬼傳奇》、《鐵達尼號》的題字等，而為人熟悉。

ABCDEFGHIJ
KLMNOPQRS
TUVWXYZ
ABCDEFGHIJ
KLMNOPQRS
TUVWXYZ
0123456789

Trajan Pro Regular

Trajan 運用案例
TITANIC（1997年上映的電影《鐵達尼號》）
THE LORD OF THE RING（2001年上映的電影《魔戒》）

PEIGNOT

象徵裝飾藝術的字體

立志成為藝術家

Peignot 是 1 9 3 7 年由代表裝飾藝術的書寫藝術家 A・M・卡桑德（A・M・Cassandre）製作，充滿玩心的字體，有幾何學造型的大寫字母與易認性優異的小寫字母。

展示體

是一種展示體。

展示…

我是Peignot，

菸斗…

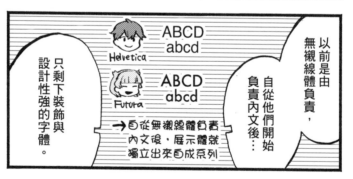

使用在標題的字體大多都是展示體。

咦？你第一次聽說展示體嗎？

……Peignot 屬於「展示體」（Display），取代無襯線體使用於海報、招牌等需要引人注目的地方。

只剩下裝飾與設計性強的字體。

ABCD
abcd
Helvetica

ABCD
abcd
Futura

→自從無襯線體負責內文後，展示體就獨立出來自成系列

以前是由無襯線體負責，自從他們開始負責內文後…

感覺真是無聊。

很多人認為我們太顯眼，而拒我們於千里之外…

認真地不認真

適用於標題…

所以說Peignot的設計

不是用來閱讀，而是用來觀看…

沒錯！就是那樣！

我的小寫字母，

雖然看起來很特別，

THE LAZY dog

不過這起源於傳統的古老文字，

可不是我自己決定這樣設計的。

我只是認真地不認真而已～

Peignot 的小寫字母造型前衛，起源於西元 5 世紀出現的「安色爾體」（Uncial）。安色爾體全為大寫字母，而 Peignot 的小寫字母，是為混合了安色爾體與其之後出現的小寫字母的獨特字體。

194

試著展現自我

所以你處理很多海報、雜誌的工作對吧？

是啊，五花八門～

不過我自己印象最深刻、感覺最開心的工作

是電視喜劇的片名。

喜劇？好意外哦。

是吧？

之後我也開始學習成為主角展現自我。

原來如此，所以你才會畫畫…

不過感覺這種工作比較受歡迎

遞上

開直播!?

我現在要來突襲字體大樓！

Peignot 發表後至 1940 年代末期，經常使用於海報、廣告等出版品；而 1970 年的美國喜劇《The Mary Tyler Moore Show》也曾於片頭字幕使用 Peignot。

種　　類：展示體 Display
製作年分：1937 年
設　計　者：A・M・卡桑德
製造公司：法國 Deberny & Peignot 公司

PEIGNOT

象徵裝飾藝術的獨特設計

Peignot 是20世紀法國最具代表性的畫家、海報設計師、舞台藝術家 A・M・卡桑德（A・M・Cassandre, 1901-1968）於 1 9 3 7 年設計的字體。卡桑德早期從事商業廣告製作，擅長以幾何學圖形搭配簡單明瞭的字體，以獨特的立體感與大膽的配色完成充滿裝飾藝術風格的海報。1925 年的萬國博覽會在巴黎舉行，而於裝飾藝術展獲獎的卡桑德結識法國 Deberny & Peignot 公司，並著手為其設計字體。

8世紀末查理曼大帝（Charlemagne）將加洛林王朝（Carolingian dynasty）使用的字體分為大寫字母、小寫字母獨立成 2 套系統，但卡桑德設計字體時刻意讓小寫字母具備大寫字母的特徵，完成美麗而現代的字體。Peignot 在日本最常見到的，應該是麵包店兼咖啡館 VIE DE FRANCE 的招牌。

ABCDEFGHIJ
KLMNOPQRS
TUVWXYZ
abcdefghijklmn
opqrstuvwxyz
0123456789

Peignot LT Std Demi

Peignot 運用案例
VIE DE FRANCE（麵包店兼咖啡館）
LeSportsac（美國紐約的包包品牌）

Fette Fraktur

承續傳統的德國字體

哥德同好會

Fette Fraktur

我送墨水來了。

謝謝。

不好意思常常麻煩你，我消耗墨水的速度太快了。

哥德體難免啦！

哈哈以後也麻煩你了。

!!

哥德
同好會
請上2樓！

哥德…哥德體?!

感覺好可怕…

咦？樓下有人嗎？

Fette Fraktur是一種「哥德體」(Blackletter)，哥德體的造型參考書寫藝術的文字，整體偏黑。此外，歐州部分地區也會以「Gothic」稱呼哥德體。

Fette Fraktur

令人在意的命名

不好意思，

因為很少人走到別館，我才會忍不住把你叫住。

我是 Fette Fraktur，你是第一次看見哥德體嗎？

Fette 在德文裡的意思是…

Fette ［德語］

大膽、強而有力，

可不是指肥胖哦

這個動作讓人很在意！

Fette Fraktur 由德國字體設計師約翰·克里斯汀·鮑爾（Johann Christian Bauer）於 1850 年製作。Fraktur 原本有「壞掉」的意思，也是哥德體的共同特徵之一。

因應年輕人的文化

一開始 Fette Fraktur 是使用於內文，但現在 Fette Fraktur 經常使用於廣告、標題。Fette Fraktur 的特徵是強調大寫字母的裝飾，在出版、重金屬搖滾等音樂領域很受歡迎。

與當地緊密結合

很少見，
或許在你的國家

不過我在德國經手許多工作。

需要幫忙的時候，隨時跟我說哦！

這個送你～

謝謝你告訴我這麼多，

雖然我一開始嚇了一跳，但是很開心！

一直到20世紀中期，Fette Fraktur 在德國都很常見；現在，Fette Fraktur 仍會出現在德國啤酒公司、道路指標等引人注目的地方。因此哥德體也有「德國文字」之稱。

德國啤酒！

正統的德國啤酒！！

哇

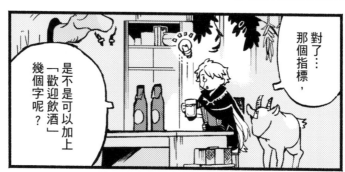

對了…那個指標，

是不是可以加上「歡迎飲酒」幾個字呢？

種　　類：哥德體 Blackletter
製作年分：1850 年
設 計 者：約翰‧克里斯汀‧鮑爾
製造公司：德國鮑爾鑄字廠

Fette Fraktur

感覺厚重、神祕的鬍鬚文字

Fette Fraktur 是 1850 年由德國鑄字師約翰‧克里斯汀‧鮑爾（Johann Christian Bauer, 1802-1867）設計的哥德體。Fraktur 原本是中世紀歐洲修道院等處使用的哥德體，而在德語圈普遍使用於內文，呈現哥德時期的厚重感。在 1930 年至 1941 年間，Fraktur 為納粹政權的官方字體。第二次世界大戰後，會令人聯想到過去的極權的 Fraktur 一度從印刷品消失，爾後才慢慢使用於標題、廣告。

Fette 有肥胖之意，而漆黑裝飾的鬍鬚文字給人神祕的印象。到了現代，Fette Fraktur 除了經常使用於古典音樂、傳統文化與藝術等廣告，香腸、啤酒等需要傳達味覺的廣告與包裝上也能看見。瑞士的傳統點心老店「Läckerli Huus」的商標也使用了 Fette Fraktur。

𝕬𝕭𝕮𝕯𝕰𝕱𝕲𝕳𝕴𝕵
𝕶𝕷𝕸𝕹𝕺𝕻𝕼𝕽𝕾
𝕿𝖀𝖁𝖂𝖃𝖄𝖅
abcdefghijklmn
opqrstuvwxyz
0123456789

Fette Fraktur LT Std Regular

Fette Fraktur 運用案例
Läckerli Huus（瑞士傳統點心老店）

其他字體解說

手寫體（Script）

　　手寫體的設計模仿鋼筆、筆刷等手寫文字的風格。17至18世紀，流行以銅版複製羽毛筆、鋼筆等手寫文字的「正式手寫體」（Formal Script）；20世紀隨著照相排版技術發達，而出現許多造型自由奔放的「休閒手寫體」（Casual Script）。

　　此外，手寫體大致上可分為字母相連與不相連2種類型。無論字母相連或不相連，都可以感受到手寫筆跡的流動感。

展示體（Display）

　　展示體主要使用於報章雜誌、書籍等書名、標題，亦有「裝飾體」之稱。展示體的需求來自19世紀初期，印刷技術與廣告產業因工業革命漸趨成熟，傳單、海報等宣傳廣告必須具備「引人注目」的元素。

　　展示體有各種類型，包括巨大的、筆畫極粗的、輪廓與陰影加框的……族繁不勝枚舉。也因為如此，從展示體就可以看出當時的流行。

哥德體（Blackletter）

　　哥德體原本是中世紀時北歐使用於文書資料的字體。由於哥德體的特徵在於一頁可以容納更多文字，因此教會、修道院經常使用哥德體製作祈禱文、禮拜文。哥德體的命名由來，據說是因為其鬍鬚裝飾、縱向筆畫令人聯想到哥德式教堂成排的柱子。就形式來說，哥德體可以分為Textura、Rotunda、Schwabacher、Fraktur 4類。

其他字體運用案例

展示體
Peignot

IIVIE DE FRANCE

VIE DE FRANCE（麵包店兼咖啡館）

哥德體
Fette Fracktur

Läckerli Huus（瑞士傳統點心老店）

字型 Q&A② 　歐文字體的起源？

Q： 歐文字體的起源？

A： 羅馬體是西方文字最古老的字體，起源為古羅馬皇帝圖拉真的碑文。一般認為羅馬體起筆與終筆的襯線，來自於鑿子雕刻文字的痕跡。實際運用於印刷的字體，以1450年左右古騰堡使用活版印刷術印製《聖經》的哥德體最具代表性。當時德國習慣手寫《聖經》，故字體設計亦接近平頭筆寫出的手寫體。1470年，義大利威尼斯出現更接近現今羅馬體的Jenson，被分類命名為威尼斯羅馬體。爾後從16世紀至19世紀，羅馬體出現古典羅馬體、過渡羅馬體、現代羅馬體等類型。

另一方面，沒有襯線的無襯線體則起源於19世紀初期英國卡斯倫四世的字體範例集。起初無襯線體使用於標題，到了19世紀後半因優異的易認性而使用於內文。到了20世紀，無襯線體出現幾何、人文、新怪誕等不同風格，分別呈現了當時的視覺文化流行。詳情請參考第209頁的年表。

字體年表

字體的發表年分眾說紛紜。
包括Jenson、Caslon、 DIN 等，有復刻版的字體將以原版的發表年分為準。

傳統而優美 ← → 現代而隨性

AD.
100

100 TRAJAN

1400

1470 Centaur　Jenson

1500

1531 Garamond

1600

1700

1725 Caslon

1790左右 Bodoni　1790左右 Didot

1800

1850 Fette Fraktur

1845 Clarendon

1900

1932 Times New Roman

1928 Gill Sans

1902 Franklin Gothic

1931 DIN

1927 Futura

1937 Peignot

1934 Rockwell

1958 Optima

1957 Helvetica

1953 Mistral

1965 Impact

1976 Frutiger

1982 Arial

1994 Comic sans

1998 Zapfino

2000 Gotham

2000

1世紀	**雕刻、石碑的時代**

還沒有字體的概念，只有雕刻文字。
並且當時還沒有小寫字母。

12世紀	**哥德體普及**

手寫且裝飾性強的哥德體登場。
經常使用於《聖經》等宗教領域。

15世紀	**最早期的羅馬體**

最早期的羅馬體仍保留手寫風格。
將字體與人民自傳統宗教中解放的風潮相當盛行。

16世紀	**古典羅馬體誕生**

活版印刷術出現，更適合印刷的字體陸續問世。
此時誕生的Garamond在歐洲大受歡迎。

18世紀	**過渡羅馬體出現**

筆畫之間的粗細對比越來越明顯。英國字體Baskerville
雖然在英國不受歡迎，但在其他國家產生了影響。

19世紀	**現代羅馬體的時代**

技術越來越進步，可以印刷的線條也越來越細。
羅馬體至此已趨成熟。

20世紀	**無襯線體成熟**

受到現代主義的影響，出現重視功能、用途的無襯線體。
尤其是Helvetica，在全世界大受歡迎。

21世紀	**POP 體問世**

隨著數位字體得以量產，適用於各種資訊化用途的字體陸續
誕生。

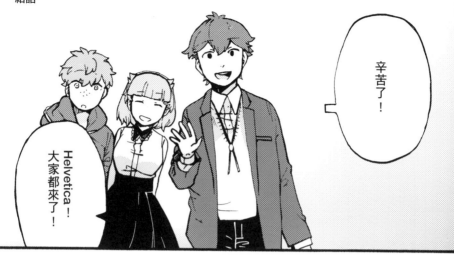

辛苦了！

Helvetica！大家都來了！

怎麼樣？你對字體產生興趣了嗎？

雖然平時不會留意身邊的字體…不過每個字體都有自己的名字、自己的歷史，

嗯嗯，非常有興趣！

原來世界上有這麼多廣告與商標，

我深刻體會到每個字體的由來。

嗯嗯！

就算你回到原本的世界，一定也沒問題的。

啊，說到這個，

所以…

我必須向你們告別了嗎？

之後再來聊更深入的內容吧～

有煩惱的時候隨時都可以再來。

大家真好…

不用擔心！

我們隨時都在你身邊呀！

我們會幫你加油的！

藝術家！

墜落

哇

我回到…

公司了？

啊…

之前的案子
通過了哦！

真的嗎？

英文字的部分，
更是大受好評呢！

真的謝謝你，
你一定很辛苦吧！

不會啦～

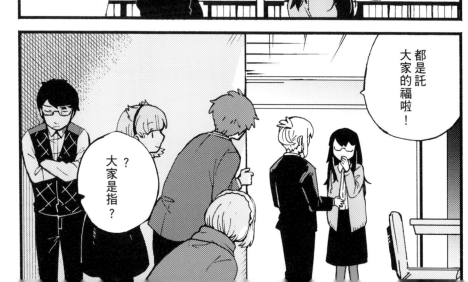

都是託大家的福啦！

？
大家是指？

作者後記

每個人的個性不同，我相信每種字體的特色也不一樣，因此著著手繪製這本擬人化漫畫。

就像這本書介紹的 Helvetica 與 Arial ──儘管有些字體十分相似，但因為使用的場合、給人的印象完全不同。同時，因此一開始我就設定了兩個完全不同形象的人物。同時，我也試著透過各個人物來說明字體的歷史背景與運用領域。像是原本為工業規格設計，爾後經常使用於廣告、商標而非常受歡迎的 DIN，明明年紀很小卻是意外成熟的青少年等等。此外整體來說，適用於標題的字體比適用於內文的字體來得花俏。

字體在人們的日常生活中，扮演著協助溝通的角色。希望這本書可以讓你開始留意身邊的字體。

芦谷國一

《漫畫部分的參考文獻》

井上嘉瑞・志茂太郎著『ローマ字印刷研究』大日本印刷株式会社ICC本部、2000年

大谷秀映著『The Helvetica Book　ヘルベチカの本』エムディエヌコーポレーション、2005年

小林章著『欧文書体　その背景と使い方』美術出版社、2005年

小林章著『欧文書体2　定番書体と演出法』美術出版社、2008年

小林章著『フォントのふしぎ　ブランドのロゴはなぜ高そうに見えるのか?』美術出版社、2011年

高岡重蔵著『復刻版　欧文活字』印刷学会出版部、2004年

田中正明著『ボドニ物語　ボドニとモダン・ローマン体をめぐって』印刷学会出版部、1998年

デザインミュージアム編、和田京子訳『美しい欧文フォントの教科書』エクスナレッジ、2013年

矢島周一著『タイポグラフィの変遷とデザイン』グラフィック社、2008年

D・B・アプダイク著、川村光郎編訳『欧文活字　歴史と書体　生き残りの研究』駱駝舎、2008年

ジョルジュ・ジャン著、矢島文夫監修『文字の歴史』創元社、1990年

ピーター・ドーソン著、手嶋由美子訳『街で出会った欧文書体実例集』BNN新社、2015年

スタン・ナイト著、高宮利之監修『西洋活字の歴史　グーテンベルクからウィリアム・モリスへ』慶應義塾大学出版会、2001年

参考網站

http://tosche.net/2012/09/arial_j.html

https://themorningnews.org/article/is-gotham-the-new-interstate

https://www.youtube.com/watch?v=SaX_PwxSh5M

https://www.youtube.com/watch?v=Ow6ajKO0XsM

https://www.youtube.com/watch?v=KdIB3ooT7g4

《字體解説 ・ 分類等部分的參考文獻》

W. P. Jaspert, W. T. Berry, A. F. Johnson, *Encyclopaedia of Type Faces*, 4th ed., Blandford, 1970

Ruari McLean, *The Thames and Hudson Manual of Typography*, Thames and Hudson, 1980

Walter Tracy, *Letters of Credit: A View of Type Design*, David R. Godine, 1986

Sebastian Carter, *Twentieth Century Type Designers*, Trefoil, 1987

Alexander Lawson, *Anatomy of a Typeface*, David R. Godine, 1990

R. Eason, S. Rookledge, *Rookledge's International Handbook of Type Designers*. Sarema Press, 1991

M. Klein, Y. Schwemer-Scheddin, E. Spiekerman, *Type & Typographers*, Architecture Design and Technology Press, 1991

Karen Cheng, *Designing Type*, Laurence King, 2005

Neil Macmillan, *An A-Z of Type Designers*, Laurence King, 2006

作者簡介

芦谷國一（ASHIYA Kuniichi）

漫畫家。1994年出生於日本廣島縣。

自2018年起於德間書店出版的漫畫月刊《COMIC ZENON》發表《天國廳滅絕課要求股》，經手許多擬人化手法的漫畫。

監修者簡介

山本政幸（YAMAMOTO Masayuki）

岐阜大學準教授。1967年出生於日本愛知縣。

鑽研視覺傳達設計與字體排印學。

著有《視覺文化與設計》（合著，水聲社，2019年）等書籍。

除擔任本書監修，亦負責撰寫〈字體解說〉單元。

※每個擬人化的字體，均根據作者個人的想法繪製而成，與各字體的製造公司及字體版權所有者無關聯。

※本書以芦谷國一於2016年出版的同人誌《書体研究サークル》（暫譯：字體研究社）為基礎，再添加新篇章而成。

歐文字體入門

心字體就像挑演員，零基礎秒懂 25 款必知經典字體
（原書名：漫畫歐文字體の世界）

作　　者　芦谷國一
監　　修　山本政幸
譯　　者　賴庭筠
審　　訂　justfont 字體設計師・曾國榕
封面設計　白日設計
內頁構成　詹淑娟
執行編輯　柯欣妤
行銷企劃　蔡佳炘
業務發行　王綬晨、邱紹溢、劉文雅
主　　編　柯欣妤
副總編輯　詹雅蘭
總 編 輯　葛雅茜
發 行 人　蘇拾平

出　　版　原點出版 Uni-Books
　　　　　Facebook：Uni-Books 原點出版
　　　　　Email：uni-books@andbooks.com.tw
　　　　　新北市231030新店區北新路三段207-3號5樓
　　　　　電話：（02）8913-1005　　（02）8913-1056
發　　行　大雁出版基地
　　　　　新北市231030新店區北新路三段207-3號5樓
　　　　　24小時傳真服務（02）8913-1056
　　　　　讀者服務信箱 Email: andbooks@andbooks.com.tw
　　　　　劃撥帳號：19983379
戶　　名　大雁文化事業股份有限公司

初版一刷　2020年07月
二版一刷　2023年12月
定　　價　440元
ISBN　978-626-7338-44-5（平裝）
ISBN　978-626-7338-43-8（EPUB）

國家圖書館出版品預行編目(CIP)資料

漫畫歐文字體入門 / 芦谷國一著；賴庭筠
譯. -- 二版. -- 新北市：原點出版：大雁文化
發行, 2023.12
224面；14.8×21公分
ISBN 978-626-7338-44-5（平裝）

1.平面設計 2.字體

962　　　　　　　　　112017733

大雁出版基地官網：www.andbooks.com.tw